U0001921

跟王羲之學寫

●解析單字筆法結構，精準臨摹行書神髓

心經

侯吉諒

著

基本認識

寫經最怕有手無腦，任經文要義飄忽而過。用毛筆寫字需要專注力，容易導引心志的專一，既強化記憶，也能增加對經文的理解。本書選用〈大唐三藏聖教序〉中的「書聖心經」，是彙集王羲之行書書跡、刻碑而成的版本；除了經文的意蘊外，更是書法藝術的精華。

1-1 為什麼要用書法寫《心經》

寫《心經》是最方便的功德

由三藏法師玄奘翻譯的《心經》只有二百六十字，但卻涵括了佛教最核心的思想，把佛教談到生命本質的部分說得非常清楚，因而成為大眾最熟悉的版本。

這個版本本文詞優美簡潔，把它看作文學作品來欣賞也很適合。

再加上《心經》中前後提到「般若波羅蜜多」、「能度一切苦厄」、「能除一切苦，真實不虛」，因而背誦、書寫《心經》，就成為人們日常生活中最便利的「功德」。

事實上，由於《心經》的內容深富哲理，其功能超越了宗教的範疇，閱讀《心經》、書寫《心經》，更可以說是修身養性的重要方法，《心經》中諸多富

含生命哲理的詞句，也的確有助於人們認識生命本質，在碰到挫折的時候，可以平靜心情、穩定情緒，安慰悲傷與病苦，更讓背誦、書寫《心經》成為許多人尋求心靈寄託的主要功課。

既然抄寫《心經》有靜心、淨性、避禍（遠離顛倒夢想，無有恐怖）的功能，寫《心經》自然也成為諸多佛教叢林倡導的重要宗教活動之一。

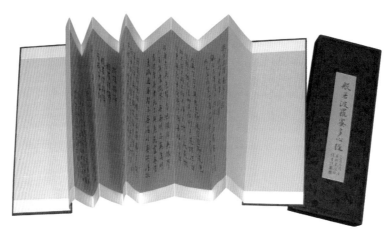

寫《心經》的方式

一般寫經大概有幾種方式：

一、用硬筆在印好《心經》文字的紙張上描寫。

二、用毛筆在印有《心經》文字的紙上描寫。

三、用硬筆或毛筆，在空白的紙張上書寫。

四、根據古人書寫的《心經》版本，或臨或摹。

其中第一項當然是最常見的方法，應用的人也最多，但也是最不好的方法。

閱讀、書寫《心經》的目的，首先在了解經文的意義，讓經文所闡釋的深意內化為人格的修養特質，進而達到潛移默化的功能。所以讀經最怕有口無心，寫經最怕有手無腦，經文的要義清風流水般飄忽而過，讀經與寫經因而都失去意義。

寫經最好的方法就是在空白的紙張默寫，記不起來的時候再查看原文，這樣就會增加記憶，也會增加對經義的理解。

《心經》的文字是非常有邏輯的，一字一句都有

上下的關係，所以背不出來的時候就是對心經的意義還不夠理解，因而反覆閱讀、查證文句是必要的功課。

本來推廣寫經最好的場合是宗教道場，但大部分的道場都是提供印有《心經》文字的紙張讓信眾描摹，其結果是功能最小。

在宗教道場中，應該有喜歡書法的人專職指導寫經，這樣才能發揮寫經最大的功用。

書法寫經的殊勝力量

對現代人來說，用書法寫經，看似困難，但卻是體會寫經要義最好的方法。

用毛筆寫字，需要專注的能力，和靜坐修行一樣，但比靜坐更容易導引心志的專一。

靜坐修行看似簡單，其實非常困難，甚至可能是世界上最困難的事之一，因為人們總是無時無刻不斷冒出各種心思、情緒、想法，可以說是雜念層出不窮，也因而產生各種妄念和想像，精神、心思、情緒可以

說時時刻刻不得安寧，所以世界無論各種民族、宗教，都以靜坐冥想作為主要的修行方法。

靜坐的目的是為了忘我，讓潛伏在潛意識之中的智慧在「空」的情況下發生，所以靜坐、冥想都要有導引雜念到「一點專注」的方法，但可想所知，非常困難（讀到這裡，讀者可試著閉上眼睛，看看能不能讓自己的思維「定」在某一點上三秒鐘）。

用毛筆寫字，因為需要專心控制筆尖，所以很容易進入忘我的狀況。

無論功力高低，任何寫書法的人都很容易得到專心一意的經驗，甚至因為太過專心而被其他細微的聲響、動作嚇到。

這種寫字忘我的情形，我稱之為「書法態」，大概接近初階的入定功夫，對一般人來說，則已經是很重要、很大的修養了。

在忘我的情況下抄經，對經義的理解常常會有不可思議的狀態出現。

例如說，《心經》中有許多文字非常深奧，理解

的方法，一般是靠解說，但一般的解說大多也只能讓人明白字面的意思（接近專有名詞解釋），要不就是解說得太有學問，引經據典下來，反而可能離《心經》的真意愈來愈遠。但在抄經的過程中，一遍遍心中反覆映照經文，有時會忽然明白經文的深刻意義，即使不完全明白經文究竟，但也會比查看解說更清楚。這種情形，應該接近智慧發生於無意識的狀態，和靜坐的效果差不多。

當然我們並不是特別強調抄經的「特異功能」，而是說明抄經的確有引發智慧的可能，因而抄經得以潛移默化一個人的性情和改變一時不愉快的遭遇，也就完全有可能的事了。

即使撇開抄經的這些特殊功能，每天花一點時間寫字抄經，靜默自處，在每天忙碌的生活，也是讓心靈放鬆的絕妙方法。

揭諦揭諦

般羅揭諦

般羅僧揭諦

菩提莎婆訶

般若波羅蜜多心經

唐貞觀十九年三藏法師玄奘遊

西國十七載返中夏奉敕於弘福

翻譯佛教要文凡六百五十七部

觀廿二年八月太宗文皇帝親製

文是為大唐三藏聖教序引銘

般若波羅蜜多心經

觀自在菩薩行深般若波
羅蜜多時照見五蘊皆空
度一切苦厄舍利子色不異

唐貞觀十九年三藏法師玄奘譯

般若波羅蜜多心經

己丑仲夏七月侯吉諒書

侯吉諒《心經》書法作品

空空不異色色即是空空

即是色受想行識亦復如是

舍利子是諸法空相不生不滅

不垢不淨不增不減是故空中

無色無受想行識無眼耳

鼻舌身意無色聲香味

觸法無眼界乃至無意識

界無無明亦無無明盡

乃至無老死亦無老死盡

無苦集滅道無智亦無得

以無所得故菩提薩埵依

般若波羅蜜多故心無罣礙

無罣礙故無有恐怖遠離

顛倒夢想究竟涅槃三世

諸佛依般若波羅蜜多故

得阿耨多羅三藐三菩提

故知般若波羅蜜多是大
神呪是大明呪是無上呪是
無等等呪能除一切苦真實不虛
不虛故說般若波羅蜜多

呪即說呪曰

揭諦揭諦　般羅揭諦

般羅僧揭諦　菩提莎婆訶

般若波羅蜜多心經

乙丑仲夏於詩硯齋明窗下侯吉諒書

1-2 認識書聖《心經》

集王羲之書跡刻碑的《心經》，是流傳最廣、影響最大的版本

書法史上最偉大的書法家，當然是王羲之，而王羲之最有名的作品，當然是〈蘭亭序〉，不過〈蘭亭序〉並非王羲之影響最大的作品。

王羲之對後世影響最大的作品，是《心經》。不過這個《心經》不是王羲之親自寫的，而是唐朝時候的集字。儘管不是王羲之親自書寫的《心經》，但因為以王羲之書跡為本，加上集刻者的功力非常深厚，所以影響深遠。

本書所收錄的《心經》版本，也就是唐太宗、高宗時期製作的碑刻，也是玄奘翻譯出心經之後面世的原始版本。

書法自古以王羲之為典範，由於時代戰亂，王羲之的真跡流傳到唐朝就極珍貴，一般人家不可能拿到王羲之的隻字片紙；唐太宗是王羲之的超級大粉絲，不但收集了很多王羲之的真跡，還提供王羲之真跡給臣下臨摹。唐太宗一定沒有想到，他對書法的興趣所產生的影響，要遠比他偉大的「貞觀之治」來得深遠、重大。

唐太宗對王羲之書法的推廣，最重要的有兩件事，一是命褚遂良、虞世南、馮承素這些書法名家，或臨或摹天下第一的〈蘭亭序〉；其次，是命弘福寺的和尚懷仁，集王羲之的字，刻成〈聖教序〉。

古人在童蒙時期、學習楷書之後，基於應用的需要，必須能夠用毛筆快速書寫──也就是要會寫行書。行書並非楷書的快速書寫，行書有其特定的筆順、結構、技法，因而需要行書的字帖。

〈聖教序〉是現存王羲之行書中，字體最多最完整的字帖，讀書人必然要臨摹〈聖教序〉。

〈大唐三藏聖教序〉對後世的深遠影響，不在它整的字帖，讀書人必然要臨摹〈聖教序〉寫了一篇「記」，附在唐太宗的「序」後面。

書法佛法，兩臻絕妙

〈聖教序〉的完成，是佛教史、書法史上空前絕後的創舉。

貞觀十九年（六四五年），花了十七年到印度取經的玄奘法師回到長安，唐太宗讓三藏法師在弘福寺翻譯佛教經典，貞觀二十二年（六四八年），總共完成六百五十七部，唐太宗親自寫了序文，就叫〈大唐三藏聖教序〉，並拿出內府珍藏的王羲之真跡，讓懷仁去集字刻碑。

在沒有照相、影印技術的年代，懷仁以令人難以想像的專注精神，花了二十年的時間，才完成被後人譽為「天衣無縫，勝於自運」的〈聖教序〉。

碑刻完成的時候，已經是唐高宗咸亨三年（六七二年）十二月的事了。因而唐高宗也為〈聖教

刻錄了太宗、高宗兩位皇帝的文章，而是因為王羲之的書法，以及在兩位皇帝文章後面，完整收錄了玄奘法師翻譯的《心經》全文，可以說是佛法書學兩臻絕妙，光華垂耀古今。

寫書法的人必然要練〈聖教序〉，〈聖教序〉中有《心經》，這件事情，使得所有古時候的讀書人，必然對《心經》非常熟悉，「色不異空，空不異色，色即是空，空即是色」，幾乎是每個人都耳熟能詳的句子。佛法、書法以這種特殊的方式，深入生活與思想，終而成為華人特有的文化基因。

般若波羅蜜多心經

沙門玄奘奉　詔譯

觀自在菩薩行深般若
波羅蜜多時照見五蘊
皆空度一切苦厄舍利
子色不異空空不異色
色即是空空即是色受
想行識亦復如是舍利子

是諸法空相不生不滅

不垢不淨不增不減是故

空中無色無受想行識

無眼耳鼻舌身意無色

聲香味觸法無眼界

乃至無意識界無無明

亦無無明盡乃至無老

死亦無老死盡無苦集

滅道無智亦無得以無所

得故菩提薩埵依般若

波羅蜜多故心無罣礙

無罣礙故無有恐怖遠

離顛倒夢想究竟涅

槃三世諸佛依般若波

羅蜜多故得阿耨多羅

三藐三菩提故知般若

波羅蜜多是大神咒是
大明咒是无上咒是无
等等咒能除一切苦真實
不虛故説般若波羅蜜
多咒即説咒曰
揭諦揭諦般羅揭諦
般羅僧揭諦菩提莎婆訶
般若多心経

行書的特色

行書不是楷書寫快而已

寫行書，最重要的是要了解，什麼是行書。

一般人總是認為，楷書寫快一點就是行書，這個看法並不正確。

行書不只是楷書寫快而已。

楷書的基本筆畫大概有四十種，所有的字都是由這些筆畫（部首或部件）組合而成，所以，理論上，只要把這些筆畫寫好，就比較容易寫出好的楷書。

楷書的筆畫運筆速度比較慢，一筆一畫的起收都清清楚楚、乾乾淨淨，所以楷書的結構是屬於靜態式的結構。

行書的筆法比楷書多了許多變化，尤其轉折、連筆、映帶等等，都是楷書沒有的技法，加上行書因為要

寫快，所以有一些筆順和楷書不一樣，需要特別學習。

再來是行書的筆畫速度比較快。寫楷書的速度，5～6公分的大小，約略是一個筆畫一秒；行書的速度則是快一倍到二倍。

行書既要寫得快，又要寫得很乾淨、沉穩，技法相當高明，當然需要一定的訓練，不是把楷書寫熟了，就可以寫好行書。

行書的基本筆法

相對於楷書諸多定型的筆畫、結構，行書在技法和結體上有許多楷書所不具備的筆法，包括虛筆、實筆、連筆、映帶、圓滑轉折、連續書寫、筆順、結構等等許多複雜的筆法。

由於行書筆法的某些特色，讓字體的結構產生一定的簡化和變化，因此行書的「筆法」、「筆順」、「結構」三者之間，有著相當嚴謹而微妙的關係，不了解行書筆法的應用，行書的筆順和結構就不容易寫好。

在《如何寫行書》（木馬文化出版）一書中，我已經詳細分析了行書的特有筆法以及其應用，建議讀者在學習本書書寫技法的同時，也能夠參考《如何寫行書》詳解的各種行書筆法，相信對學習行書一定有很大的幫助。

舉例來說，行書除了單筆畫的運筆速度比較快，最明顯的特色是行書有「連筆」，從二個筆畫到好幾個筆畫，都是連筆寫成，這樣的筆法當然不是楷書寫好就可以應付，而是需要了解之後刻意練習。

連筆的筆法不是簡單的把二個筆畫連起來而已，其中有許多輕重、虛實、快慢的變化，也有角度、形狀的轉折，更必須留意前後筆的關係，所以沒有「範本」的話，根本寫不好行書，不了解行書筆法的特色，學習效率就差。

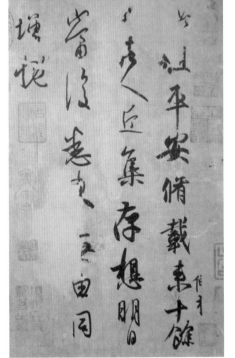

王羲之墨跡

我學習書法三十多年，其中最關鍵的進步秘訣，就是歸納出各種寫字風格的書寫規則，以及相對使用的筆墨紙硯的組合，使得學生可以快速縮短學習的過程，很快掌握學習的訣竅。

本書分析歸納的行書技法，相信對學習行書的人來說，既是簡易的入門方法，也是值得終身研究的法門，因為這些技法掌握得愈好，行書就可以寫得愈得心應手，進而享受用書法寫字的高度樂趣。

1-4 學寫書聖《心經》的工具、材料、方法

〈聖教序〉中的字，大概是2.5～3公分左右，對初學者來說，寫這樣大小的字並不容易，因此如果沒相當書法，最好先大字開始練習。

寫心經的毛筆、紙張

寫字要講究毛筆、紙張和墨，所謂工欲善其事，必先利其器，寫書法尤其如此。

初學書法，適當的字體大小非常重要，最容易控制的字體大小，以長寬各5～6公分左右最為適當。

寫5～6公分字體的毛筆規格如下：

- 毛筆／純狼毫或兼毫筆
- 出鋒／4.2公分
- 直徑／1公分

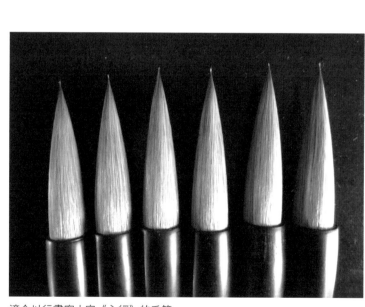

適合以行書寫大字《心經》的毛筆

如果字體大小在3公分以內，就要用小楷筆，狼毫、或是狼兼毫都可以，最重要的是筆尖要能收攏聚合，這樣的筆才可能勝任寫經的需求。

適合寫3公分以下小字的毛筆是：

● 毛筆／純狼毫或兼毫筆
● 出鋒／3公分
● 直徑／0.6公分

初學寫經，不宜寫小於3公分大小的字，因為很難控制，寫起來會很有挫折感。最好是練習一年半載之後，再嘗試寫小字。

寫經的紙張比毛筆種類要更講究，因為寫書法的紙，尤其是宣紙類的紙張，吸水性比較強，寫字的時候容易洇滲，不容易控制筆畫，寫字就會變得很困難，但選對紙張就沒有這種問題。

練習寫經的紙張可以用毛邊紙，毛邊紙便宜、好用，一般筆墨莊都有各種毛邊紙出售，品質差異極大，最好試寫一下。

有了一定基礎以後，毛邊紙就不要再用了，要改

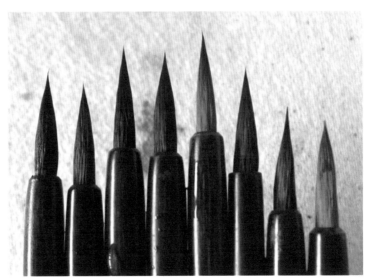

適合以行書寫小字《心經》的毛筆

用墨色表現比較好的雁皮紙。至於寫作品的紙張種類就非常多，廣興紙寮的雁皮紙、黃金紙、銀色紙、淡金紙、黃金羅紋紙、楮皮紙、麻紙，都是很好的選擇。

寫經最好不要用宣紙，宣紙太容易吸水，很難控制，沒有幾年的寫字功力，根本無法掌握。

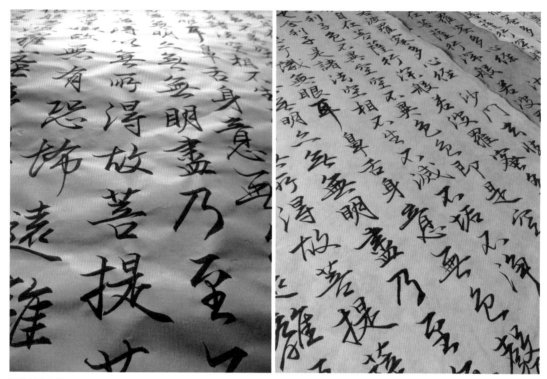

不同紙張表現

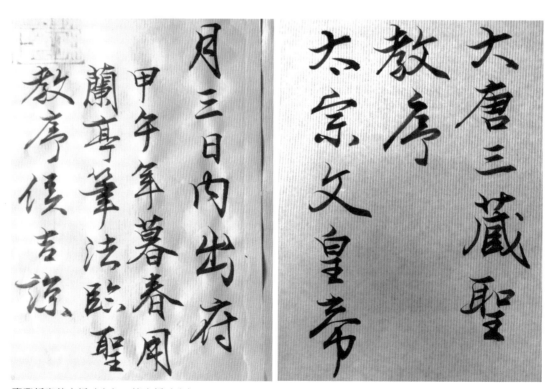

廣興紙寮黃金紙（左）、楮皮紙（右）

注意刻本與寫本的差異

刻帖是用刀子在石頭上刻出文字，筆畫的本質和在線上書寫會有很大的差異。

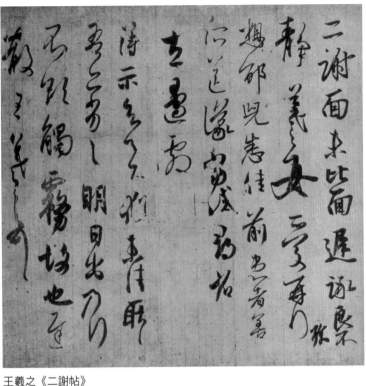

王羲之《二謝帖》

所以，臨寫刻本要注意「還原」筆紙書寫的柔軟性，雖然不必刻意為之，但應避免過度剛硬的筆畫表現。

古人因為沒有照相印刷，所以石刻碑帖是學習書法最重要、普及的方法。相較而言，現代人可以輕易取得各種王羲之書法名作的墨跡本（當然都是臨摹本，沒有真蹟），閱讀這些墨跡本，對碑帖原始樣貌的理解，會有很大幫助。

比較墨跡本和碑刻本，很容易看到墨跡本無論在起筆、運筆、連筆、映帶，寫字的快慢節奏、輕重頓挫、轉彎轉折，等等，都比碑刻本清楚很多，所以時時閱讀這些墨跡本，對學習行書會有很大的幫助。

臨摹王羲之的傳世墨跡中，最好、最有名的，當然就是馮承素等人臨摹的神龍半印本〈蘭亭序〉，〈大唐三藏聖教序〉中有許多字就集自〈蘭亭序〉，因此非常值得研究參考。

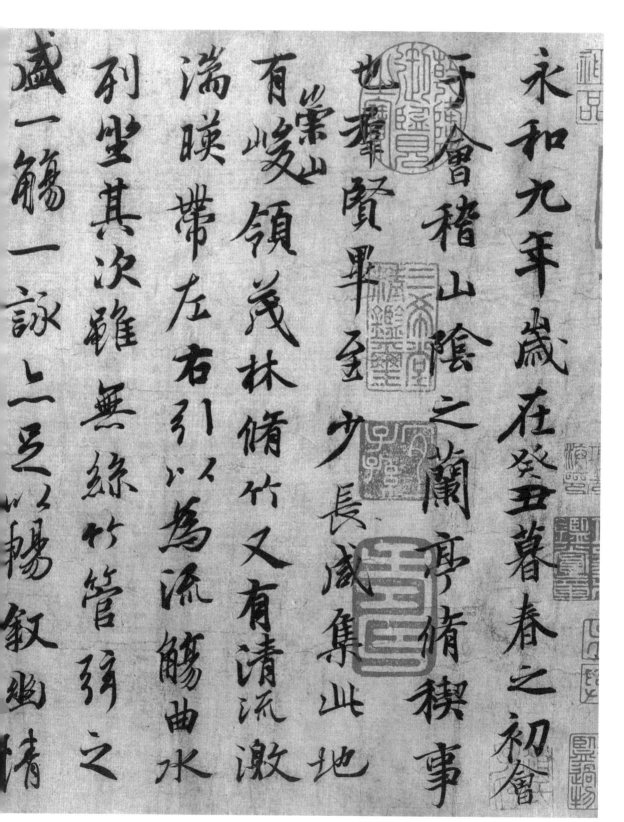

永和九年歲在癸丑暮春之初會
于會稽山陰之蘭亭脩稧事
也群賢畢至少長咸集此地
有崇山峻領茂林脩竹又有清流激
湍暎帶左右引以為流觴曲水
列坐其次雖無絲竹管弦之
盛一觴一詠亦足以暢叙幽情

學寫書聖 《心經》 的基本要點

〈聖教序〉雖然是經過懷仁長達二十年的臨摹所集成的，但必然無法完全消除集字所產生的拼湊感，和實際書寫自然會有一些差距。最明顯的差別，就在於集字難免會有一些「刻意」的痕跡，尤其是在字與字之間的流暢性上，偶爾會出現不自然的突兀安排，例如兩個字之間的大小、粗細、結構差異過大。因此在書寫之時，就不必刻意一定要寫得和原帖一模一樣。

以下頁王羲之《心經》中這幾處的安排為例，就有非常刻意的感覺，在行氣上、甚至上下二字的筆法上有突兀、不自然的地方，那是受限於原始書法資料、臨摹技法，以及集字者的書法修養等條件，一定無法表現出自然書寫的自然感。例如「眼耳」的「耳」字筆畫非常粗，在實際書寫時，「眼耳」的粗細寫得近似，反而會比較自然。因此，在實際書寫的時候，我認為不必特別表現那樣強烈的對比，不必太要求和

原帖一樣，我的經驗是，只要筆法、筆順熟練了，很自然的書寫就可以了。

其次，《心經》集字中有許多字重複，如「空、色、不、無、是」等等，字形變化滿大的，但其實筆順、筆法大都類似、甚至一樣，所以在學習的時候，不必刻意求變化，反而是要先把單字的一種筆法練熟。例如無字，其基本筆順都是：

撇→三橫→四直→四點

不同的書寫節奏中，可能是「撇→三橫」一起寫，變成一組；四直可能自由化為三、二筆；四點有時候寫成三點、甚至一橫（草書寫法中常常以向上略彎的一橫為心）。

以上的筆順、筆法的改變，都是為了豐富書法的變化而產生的，除了楷書，一般相同的字書法家都會盡量寫出不一樣的字形，但其中的變化還是建立相同的筆順、筆法上。

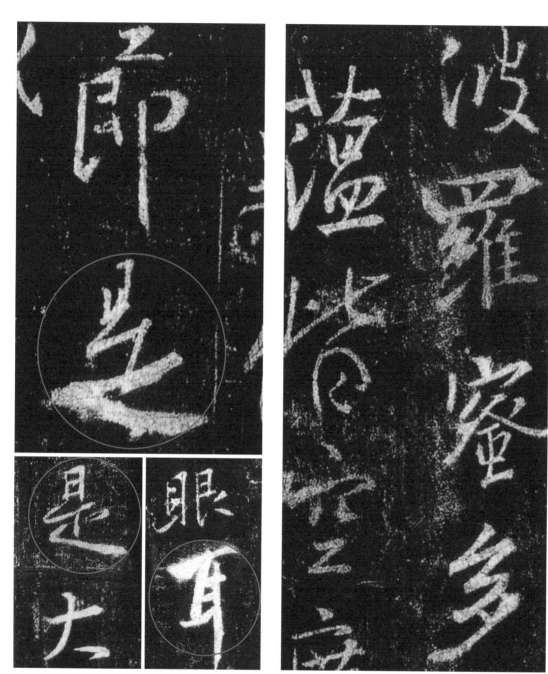

「是」、「耳」、「是」的筆法過於特別而不自然。

集字的行氣比較生硬、不自然。

單字解析

本書精選 166 個單字，細膩拆解各字結構、筆法，書寫絕竅一看就懂，引導學習者精準臨摹行書神髓。跟著王羲之寫《心經》，讓心靈回歸平靜自在，生發智慧，同時領會筆墨妙趣。

般若波羅蜜多心経

觀自在菩薩行深般若

波羅蜜多時照見五蘊

皆空度一切苦厄舍利

子色不異空空不異色

色即是空空即是色受

想行識亦復如是舍利子

054	051	048	044	040	036	032
055	052	049	045	041	037	033
056	053	050	046	042	038	034
		051	047	043	039	035
			048	044	040	

頁面解讀說明：

●本書精選王羲之書跡《心經》中166個單字進行解析，自第32頁起每頁收錄兩字。

●此處上方先呈現原帖全貌，並將解析單字標示為藍字，以便理解各字所處之脈絡，以及對照同字不同形貌。

●下方數字為上方每行解析單字之對應頁碼，依序而下。可循此頁碼指示，快速翻找到各單字解析之頁面。

死心一無老死盡無苦集

上無無明盡乃至無老

乃至無意識界無無明

色聲香味觸法無眼界

死眼耳鼻舌身意無

空中無色無受想行識

不垢不淨不增不減是故

是諸法空相不生不滅

滅道無智亦無得以無所

淨故菩提薩埵依般若

無罣礙故無有恐怖遠

離顛倒夢想究竟涅

波羅蜜多故心無罣礙

三世諸佛依般若波

羅蜜多故得阿耨多羅

三藐三菩提故知般若

波羅蜜多是大 神咒是

大明咒是無上咒是無

等等咒能除一切苦真實

不虛故說般若波羅蜜

多咒即說咒曰

揭諦揭諦 般羅揭諦

般羅僧揭諦 菩提莎婆訶

般若多心經

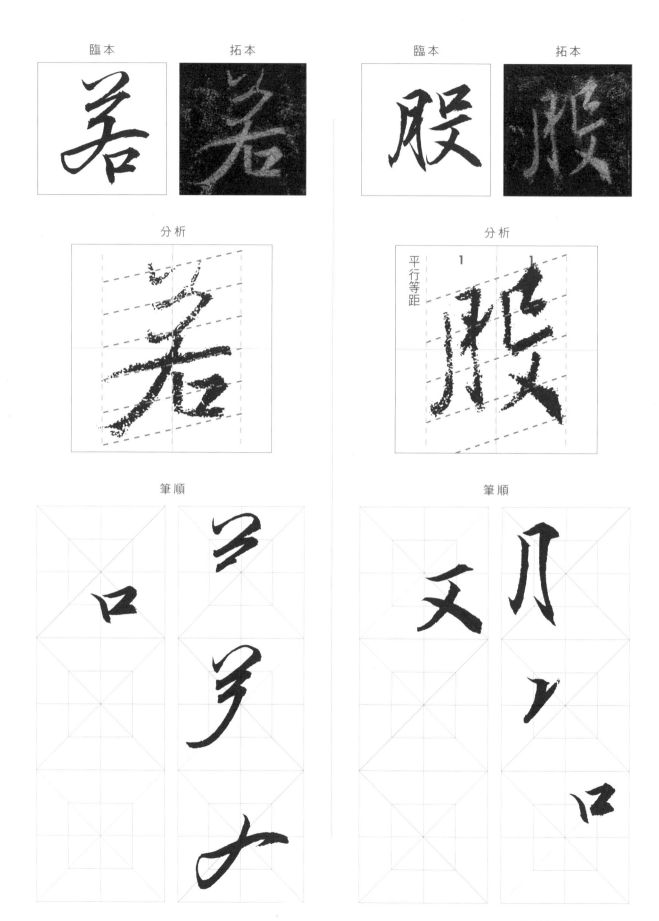

臨本　　　　　拓本　　　　　　臨本　　　　　拓本

分析　　　　　　　　　　　　分析

平行等距

筆順　　　　　　　　　　　　筆順

臨本	拓本		臨本	拓本

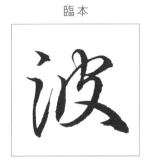
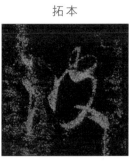

分析

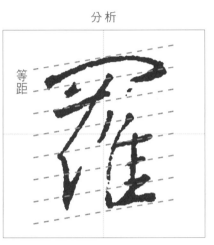

等距

分析

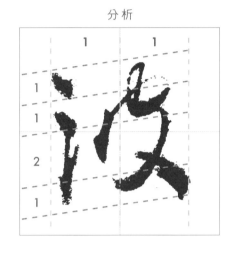

筆順

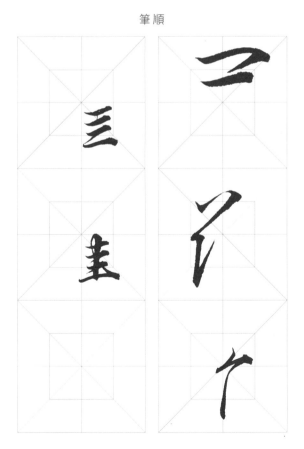

筆順

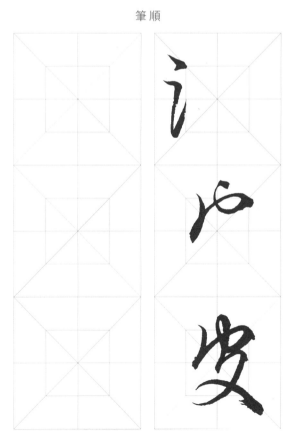

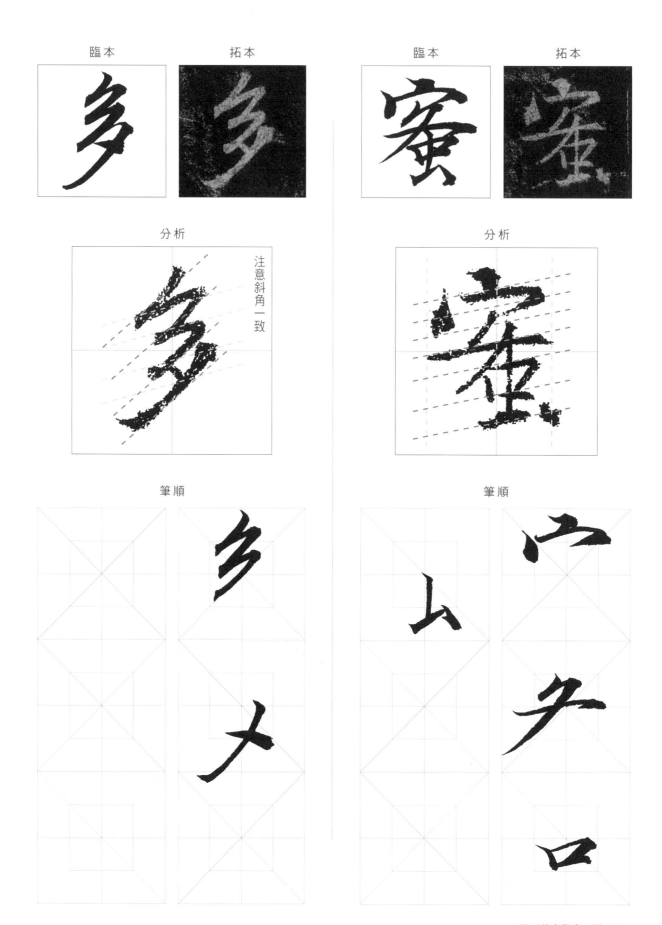

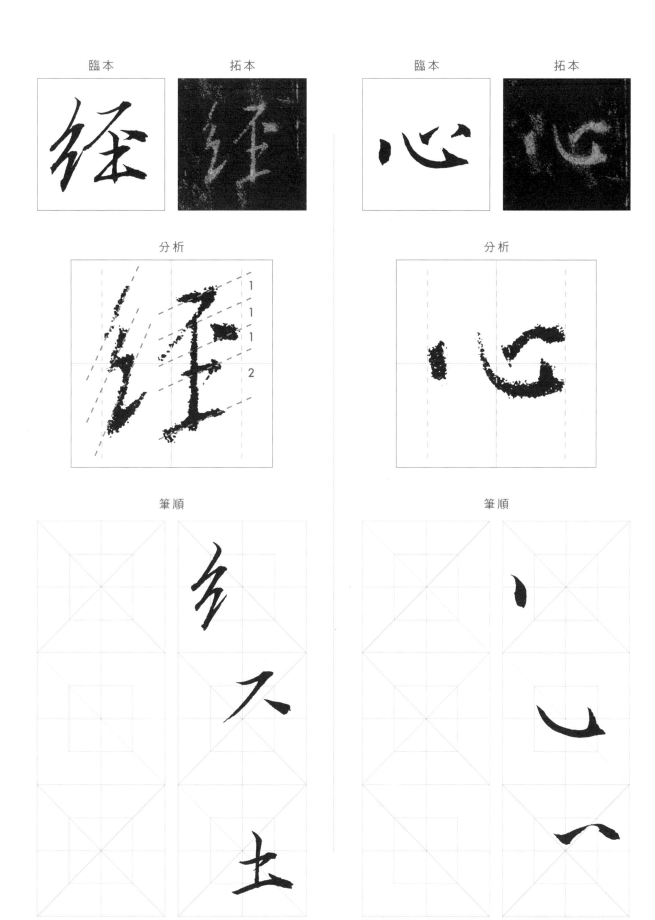

臨本　　　　拓本　　　　　　　　臨本　　　　拓本

分析　　　　　　　　　　　　　分析

筆順　　　　　　　　　　　　　筆順

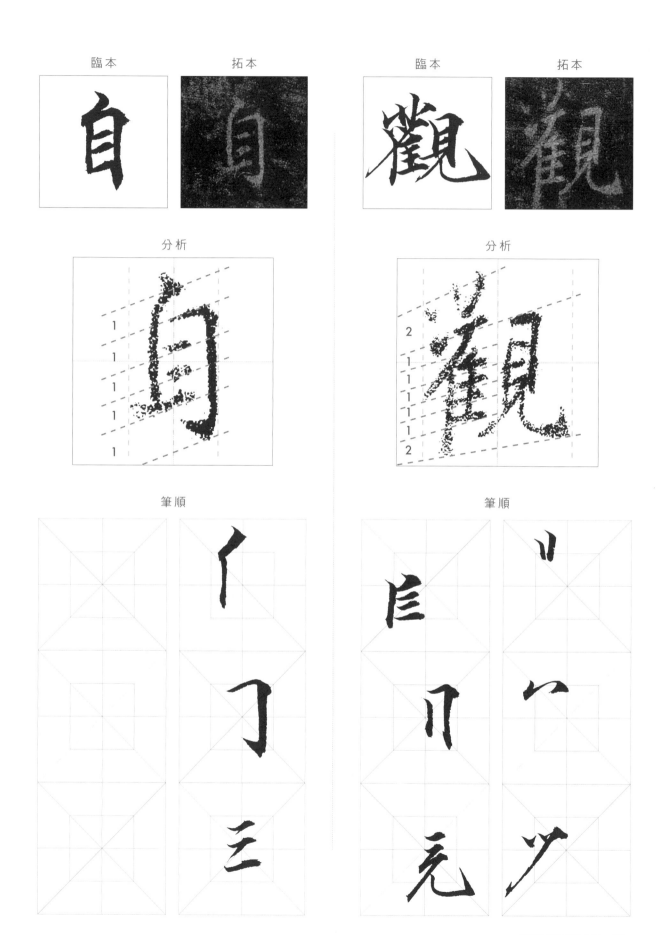

臨本　　　　拓本　　　　　　　　臨本　　　　拓本

分析　　　　　　　　　　　　　分析

筆順　　　　　　　　　　　　　筆順

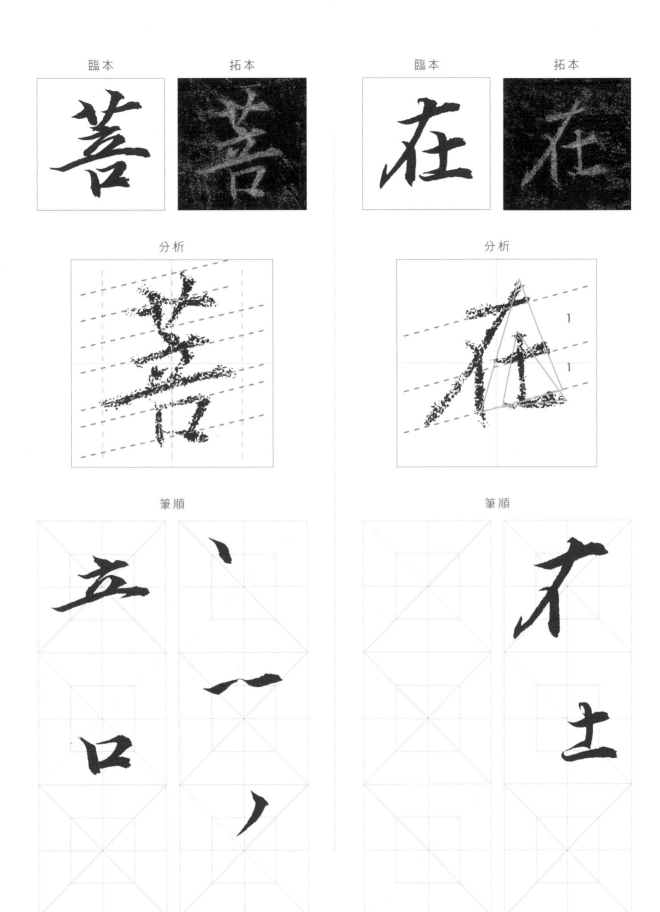

臨本　　　　　拓本　　　　　　　　臨本　　　　　拓本

分析　　　　　　　　　　　　　　分析

筆順　　　　　　　　　　　　　　筆順

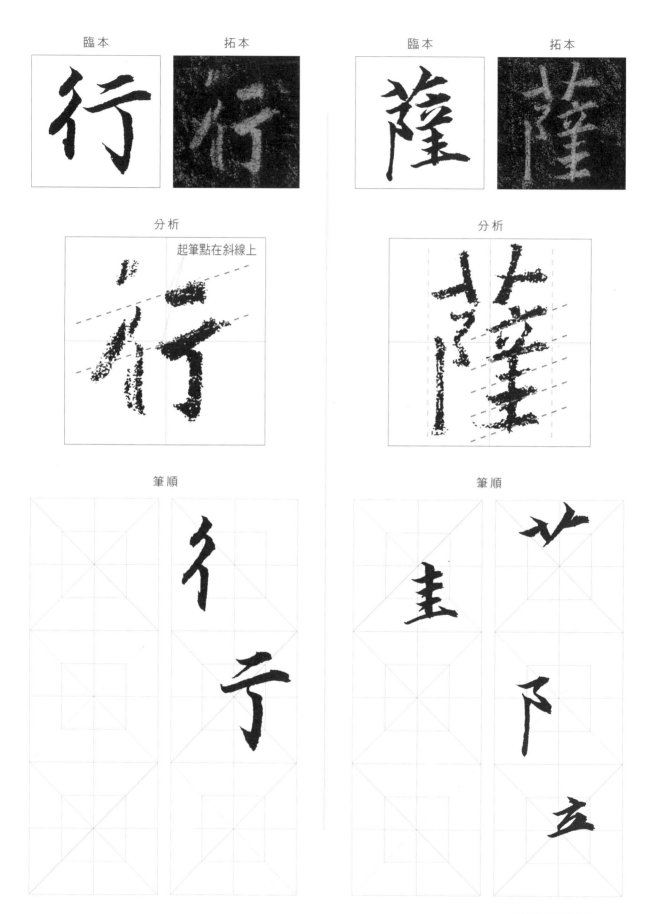

臨本　　　　　拓本　　　　　　　臨本　　　　　拓本

分析　　　　　　　　　　　　　分析

起筆點在斜線上

筆順　　　　　　　　　　　　　筆順

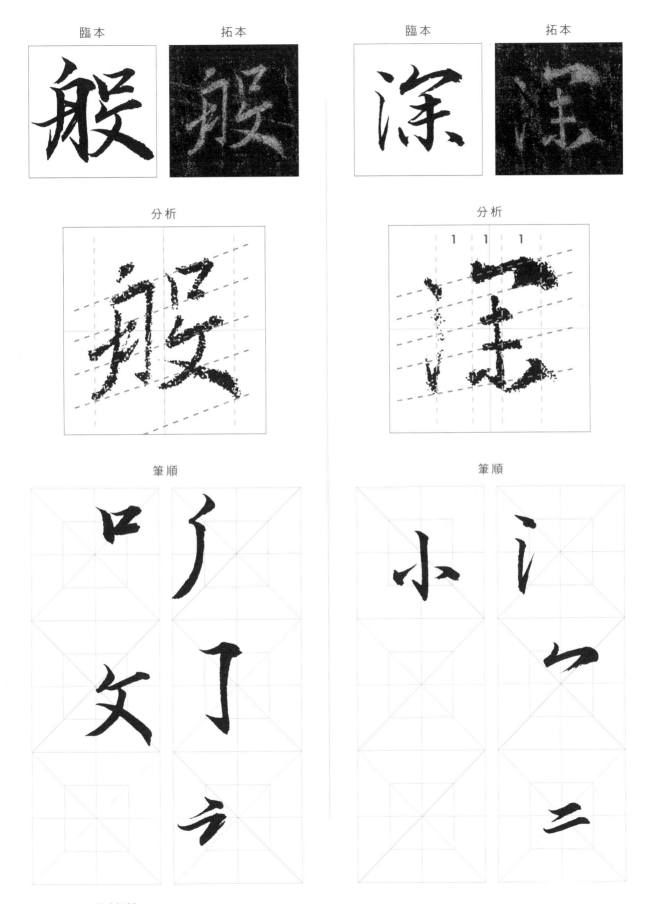

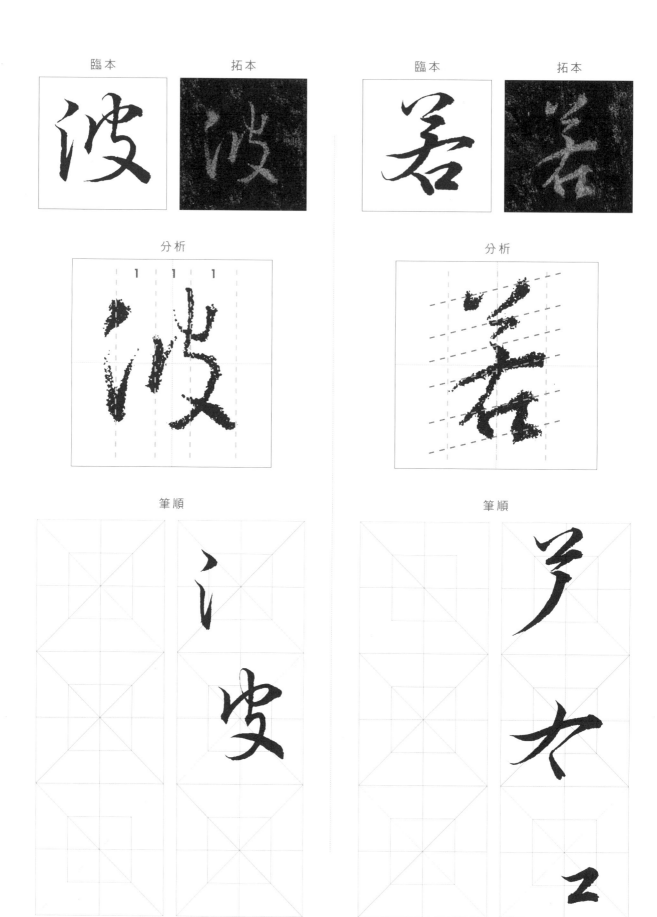

臨本　　　　　拓本　　　　　　　　臨本　　　　　拓本

分析　　　　　　　　　　　　　　分析

筆順　　　　　　　　　　　　　　筆順

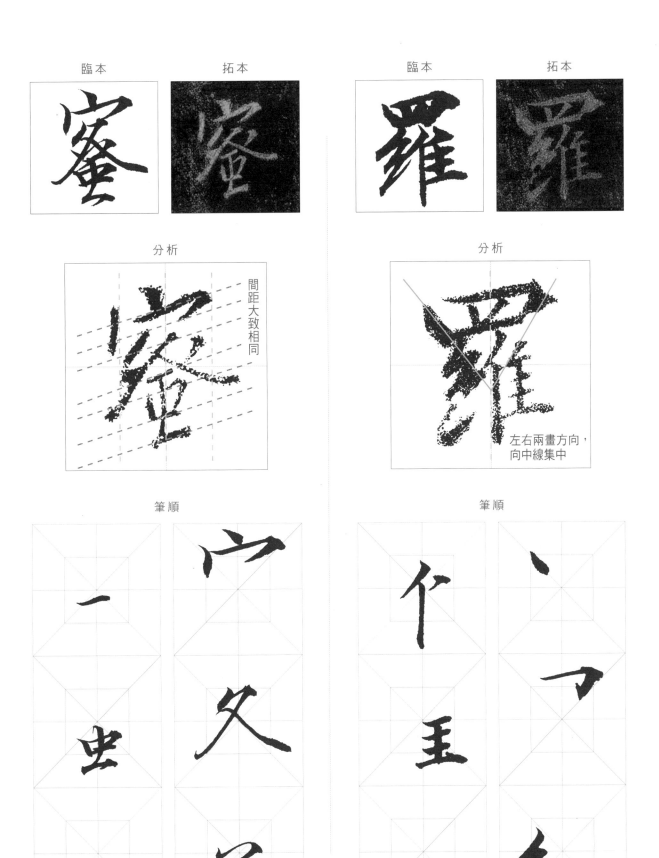

分析　　　　　　　　　　　　　　分析

間距大致相同

左右兩畫方向，
向中線集中

筆順　　　　　　　　　　　　　　筆順

臨本　　　　　　拓本　　　　　　　　　臨本　　　　　　拓本

照　　照　　　　時　　時

分析　　　　　　　　　　　　　分析

照　　　　　時

下方「寸」占2位置

筆順　　　　　　　　　　　　　筆順

日　　丿　　　　　刂　　廾

連筆　　呂　　　連筆　　寸

臨本	拓本	臨本	拓本

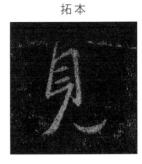
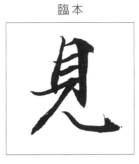

分析

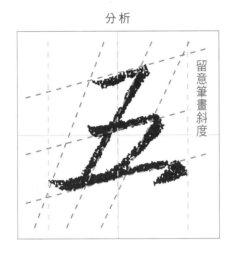

留意筆畫斜度

分析

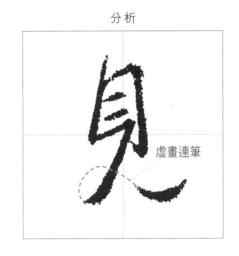

虛畫連筆

筆順

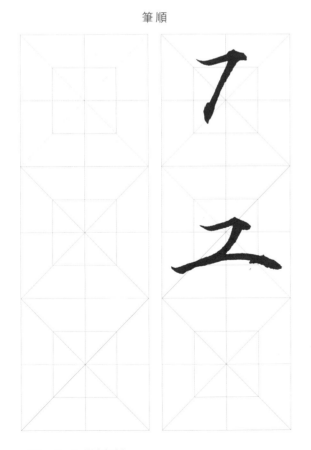

筆順

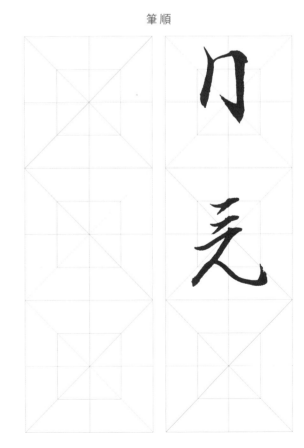

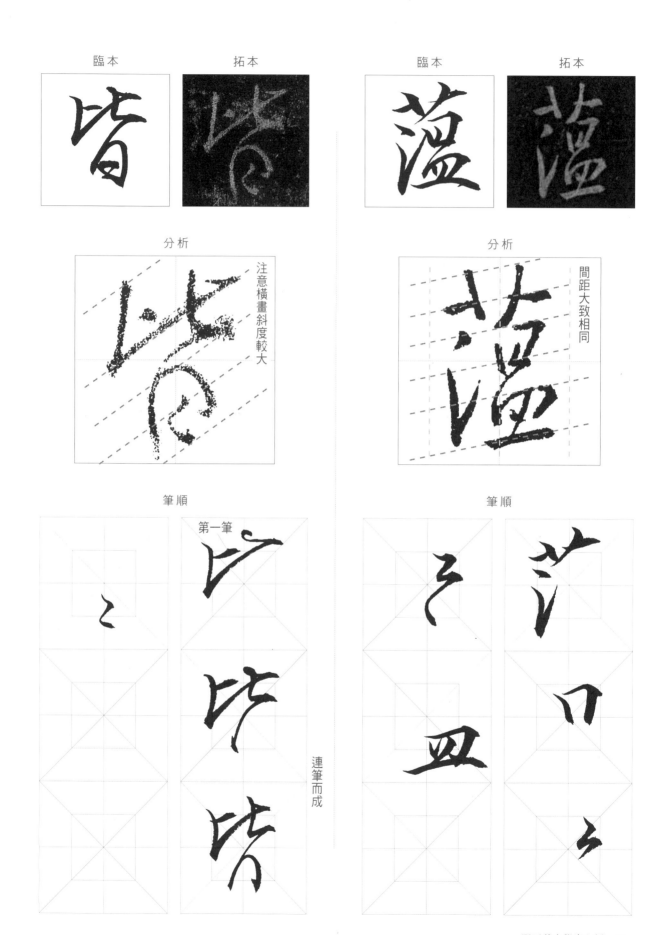

臨本　　　　　拓本　　　　　　　　臨本　　　　　拓本

分析　　　　　　　　　　　　　　　分析

注意橫畫斜度較大　　　　　　　　　間距大致相同

筆順　　　　　　　　　　　　　　　筆順

第一筆

連筆而成

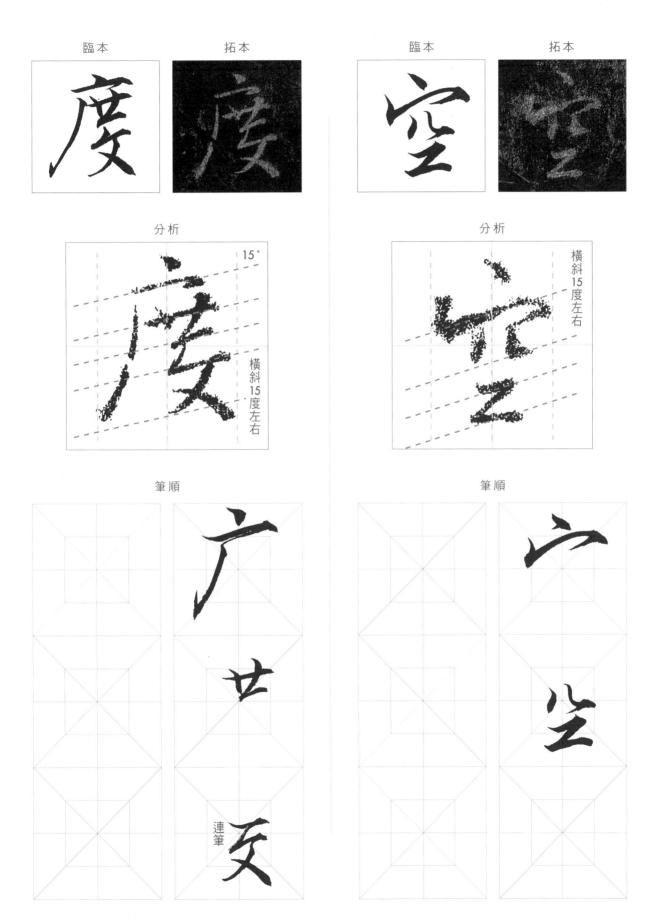

臨本　　　　拓本　　　　　　　　臨本　　　　拓本

分析　　　　　　　　　　　　　分析

15°

横斜15度左右　　　　　　　　　横斜15度左右

筆順　　　　　　　　　　　　　筆順

广

廿

連筆 夊

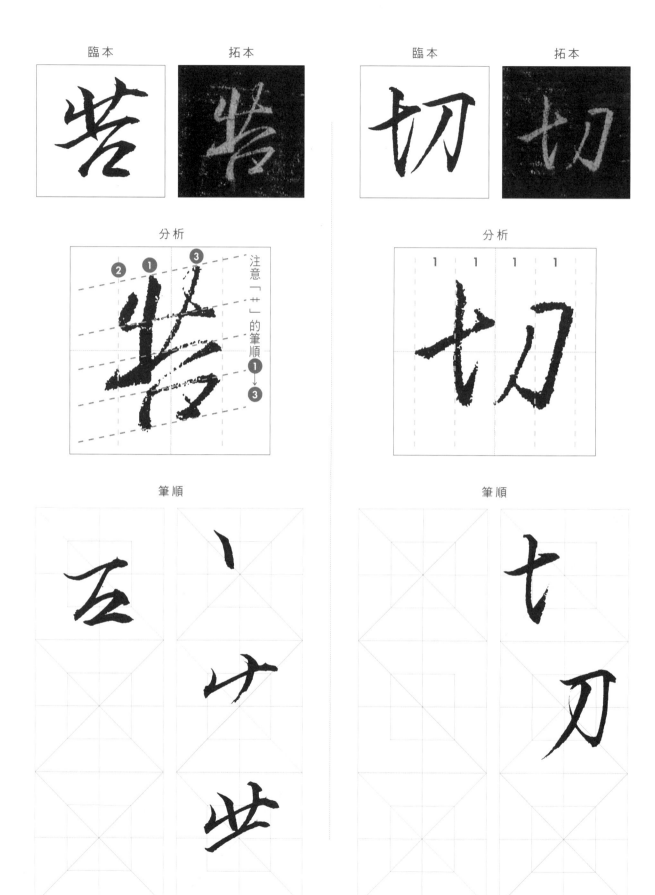

臨本　　　拓本　　　　　　臨本　　　拓本

分析　　　　　　　　　　　分析

注意「艹」的筆順 ❶→❸

筆順　　　　　　　　　　　筆順

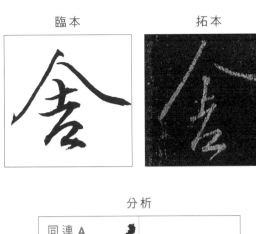
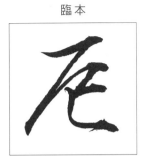
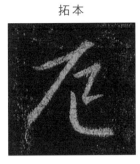

分析　　　　　　　　　　　　　　　　分析

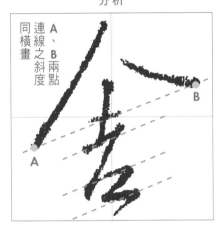
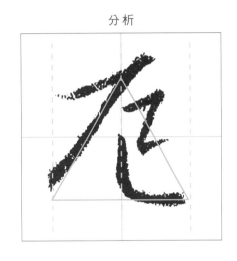

筆順　　　　　　　　　　　　　　　　筆順

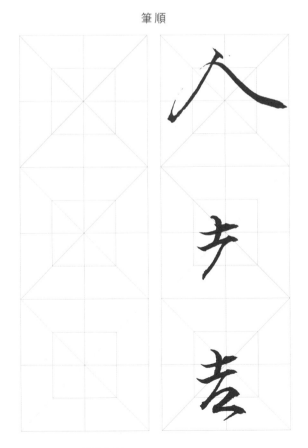
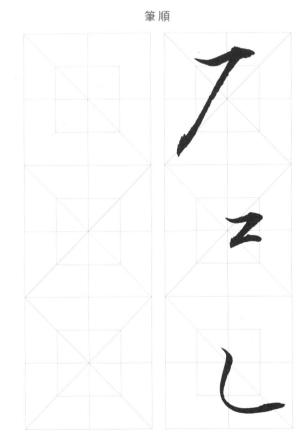

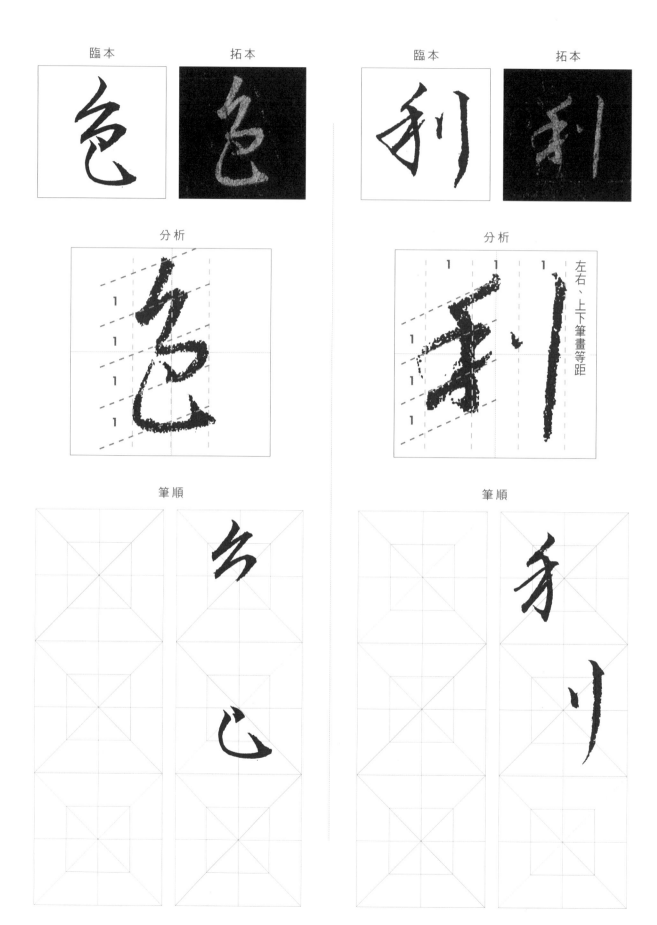

臨本	拓本	臨本	拓本

異

不

分析

字偏右，末點要在△右點

分析

筆順

口
八
异
丨

筆順

一
不
卜

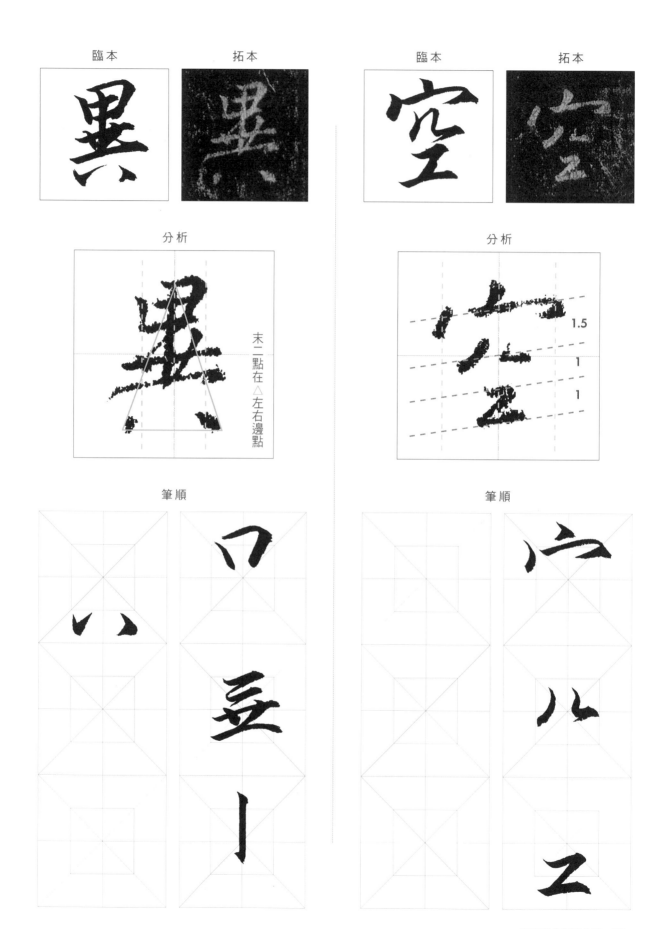

臨本　　　　拓本　　　　　　　　臨本　　　　拓本

分析　　　　　　　　　　　　　分析

末二點在△左右邊點

1.5
1
1

筆順　　　　　　　　　　　　　筆順

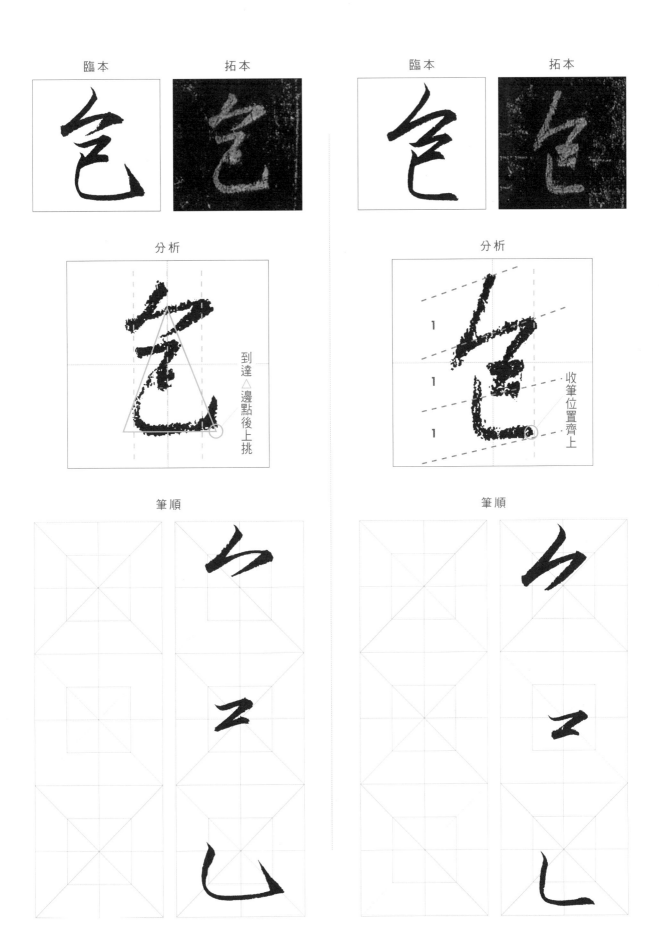

臨本　　　　拓本　　　　　　　　臨本　　　　拓本

分析　　　　　　　　　　　　　　分析

到達△邊點後上挑　　　　　　　收筆位置齊上

筆順　　　　　　　　　　　　　　筆順

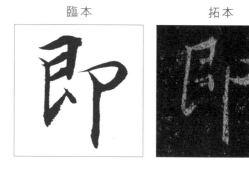

分析

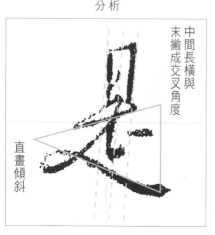

中間長橫與
末撇成交叉角度

直畫傾斜

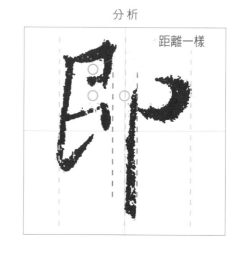

距離一樣

筆順

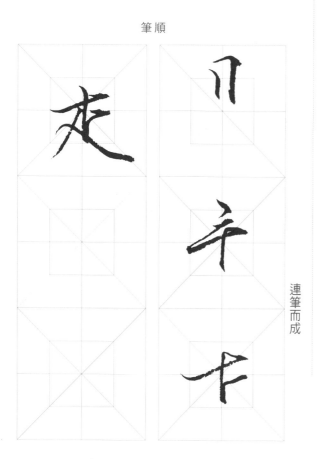

連筆而成

筆順

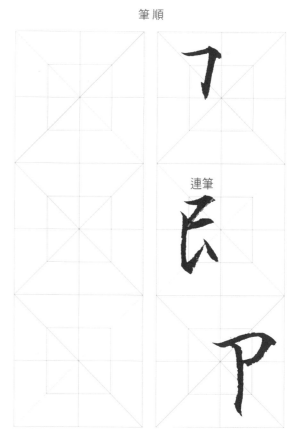

連筆

臨本	拓本	臨本	拓本

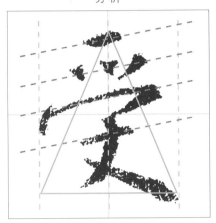

分析

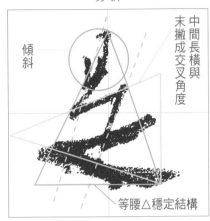

傾斜

中間長橫與
末撇成交叉角度

等腰△穩定結構

筆順

筆順

連筆而成

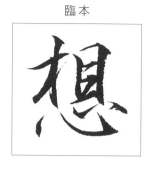

分析　　　　　　　　　　　　　　　　　　　　　分析

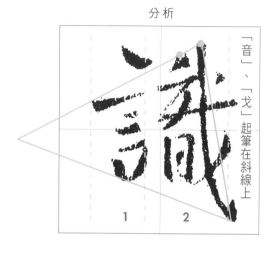
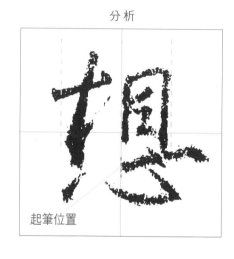

「音」、「戈」起筆在斜線上

1　　2

起筆位置

筆順　　　　　　　　　　　　　　　　　　　　筆順

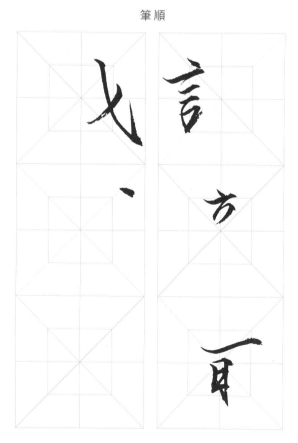
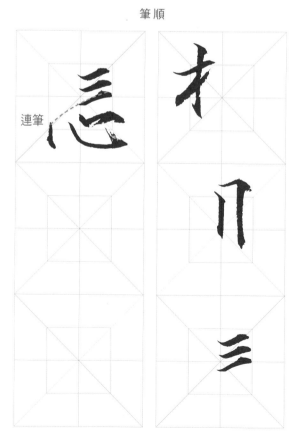

連筆

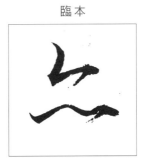
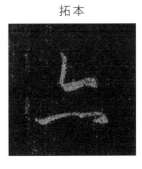

分析

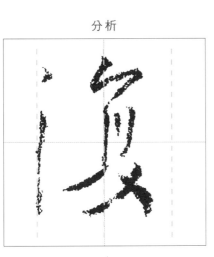

分析

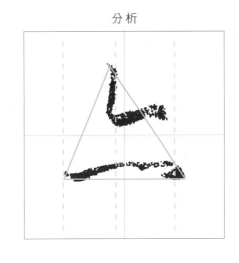

筆順

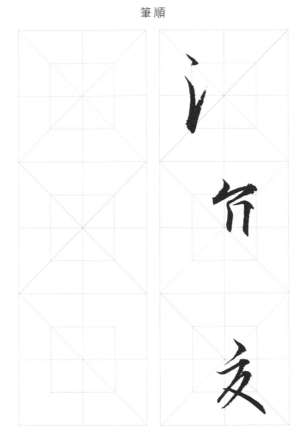

筆順

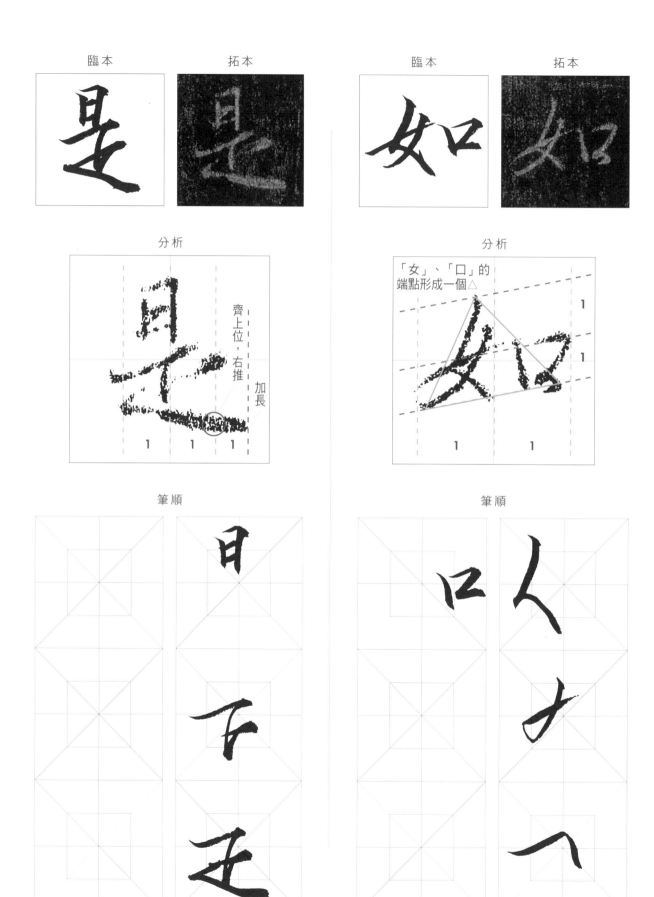

臨本　　　　　拓本　　　　　　　　臨本　　　　　拓本

分析　　　　　　　　　　　　　　分析

齊上位，右推　加長

「女」、「口」的
端點形成一個△

1

1

1

1

1

1

1

筆順　　　　　　　　　　　　　　筆順

分析　　　　　　　　　　　　　　　　　　　分析

借位

兩個△形成微妙的穩定結構

筆順　　　　　　　　　　　　　　　　　　　筆順

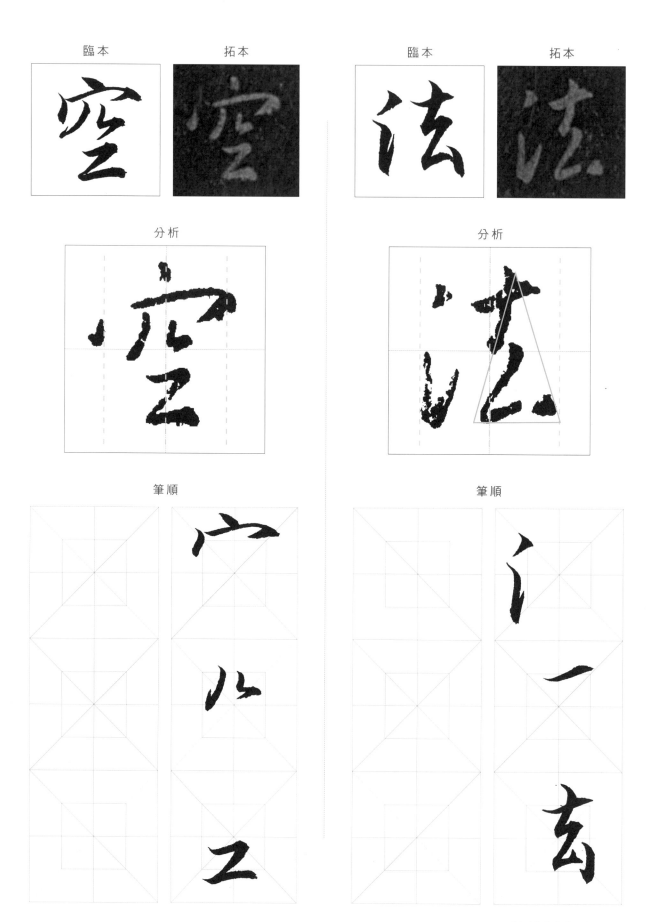

臨本　　　　拓本　　　　　　　　臨本　　　　拓本

分析　　　　　　　　　　　　　分析

筆順　　　　　　　　　　　　　筆順

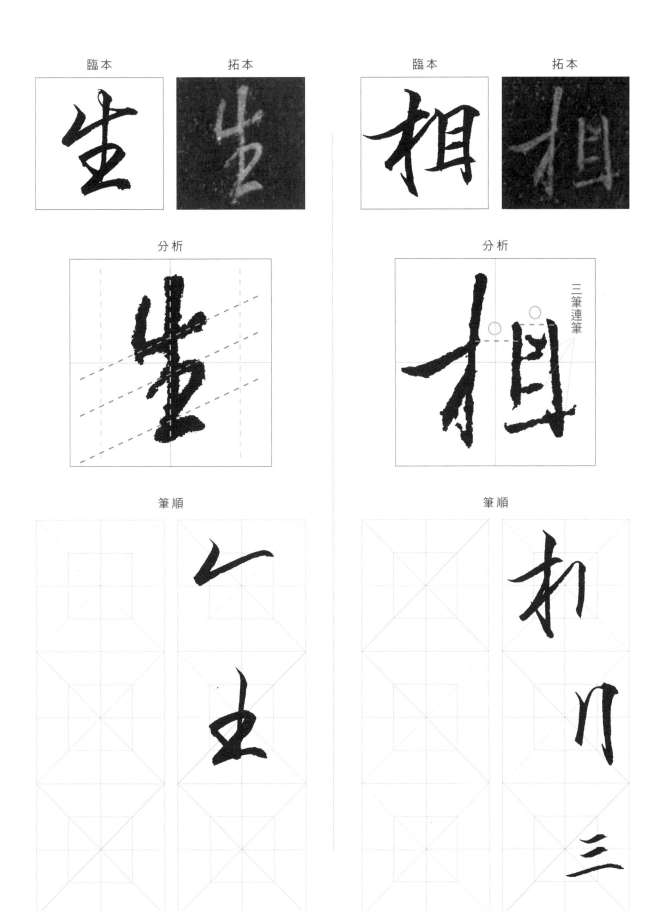

臨本　　　　拓本　　　　　　臨本　　　　拓本

分析　　　　　　　　　　　分析

三筆連筆

筆順　　　　　　　　　　　筆順

臨本　　　　　　拓本　　　　　　　　　臨本　　　　　　拓本

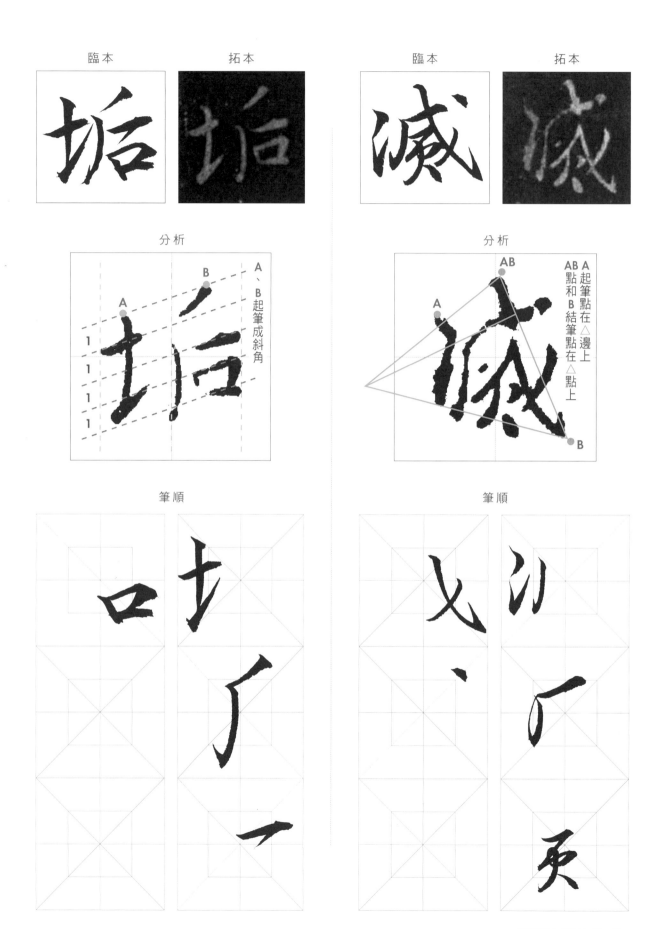

分析

A、B起筆成斜角

AB A起筆點在△邊上
AB點和B結筆點在△點上

筆順

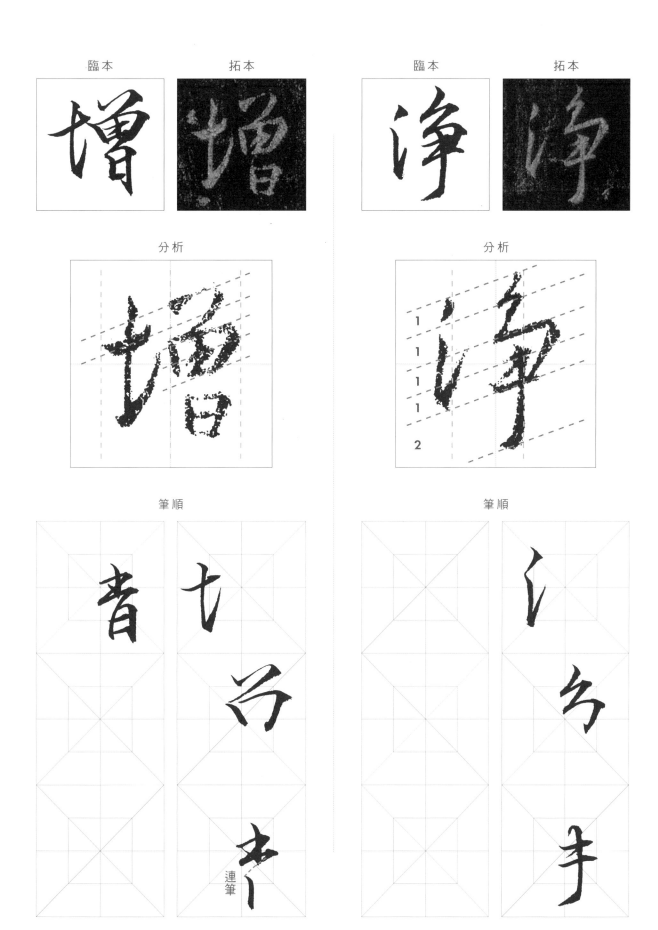

臨本　　　　　　拓本　　　　　　　臨本　　　　　　拓本

分析　　　　　　　　　　　　　分析

筆順　　　　　　　　　　　　　筆順

連筆

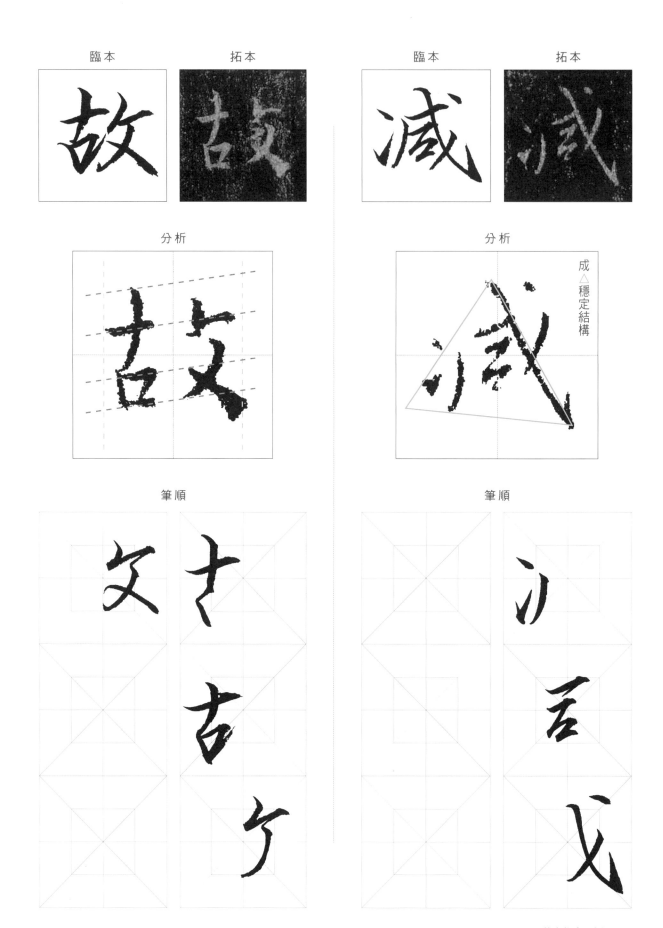

臨本　　　　　拓本　　　　　　　臨本　　　　　拓本

分析　　　　　　　　　　　　　　分析

成
△穩定結構

筆順　　　　　　　　　　　　　　筆順

臨本	拓本	臨本	拓本

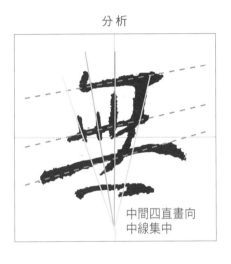

分析

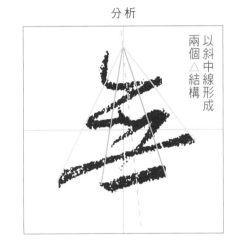

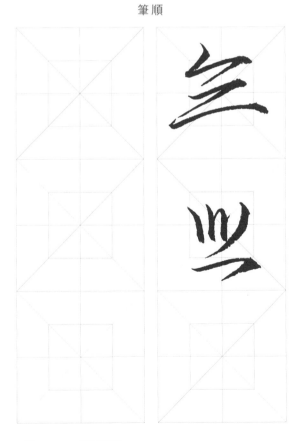 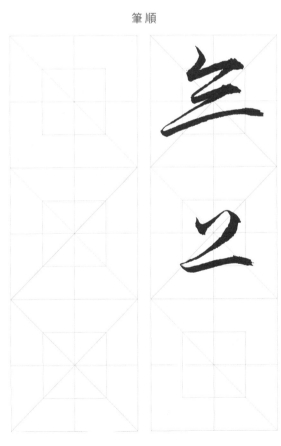

中間四直畫向
中線集中

分析

以斜中線形成
兩個△結構

筆順

筆順

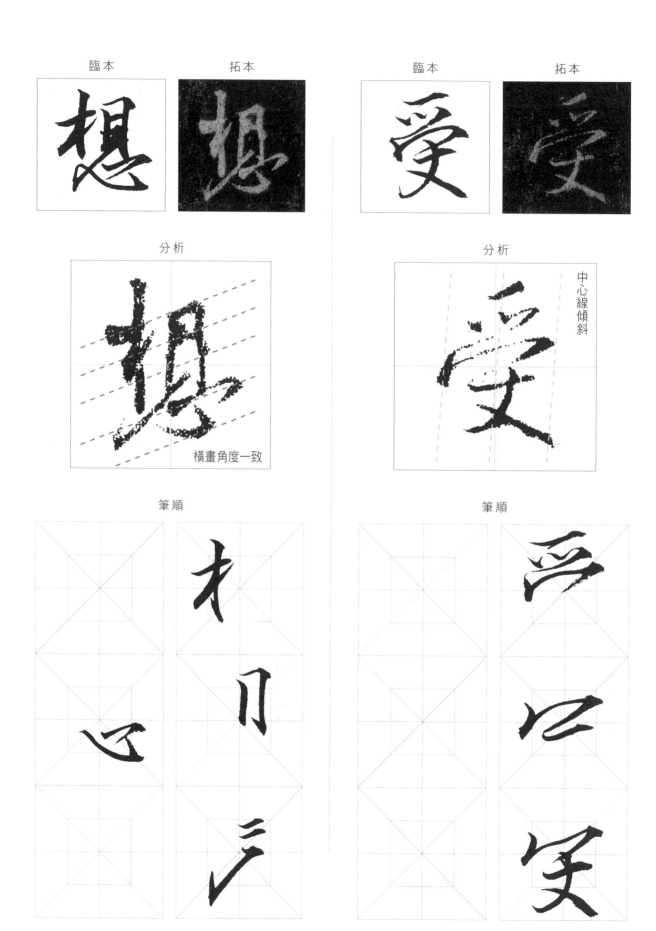

臨本　　拓本　　　　　　　臨本　　拓本

分析

横畫角度一致

分析

中心線傾斜

筆順　　　　　　　　　　　筆順

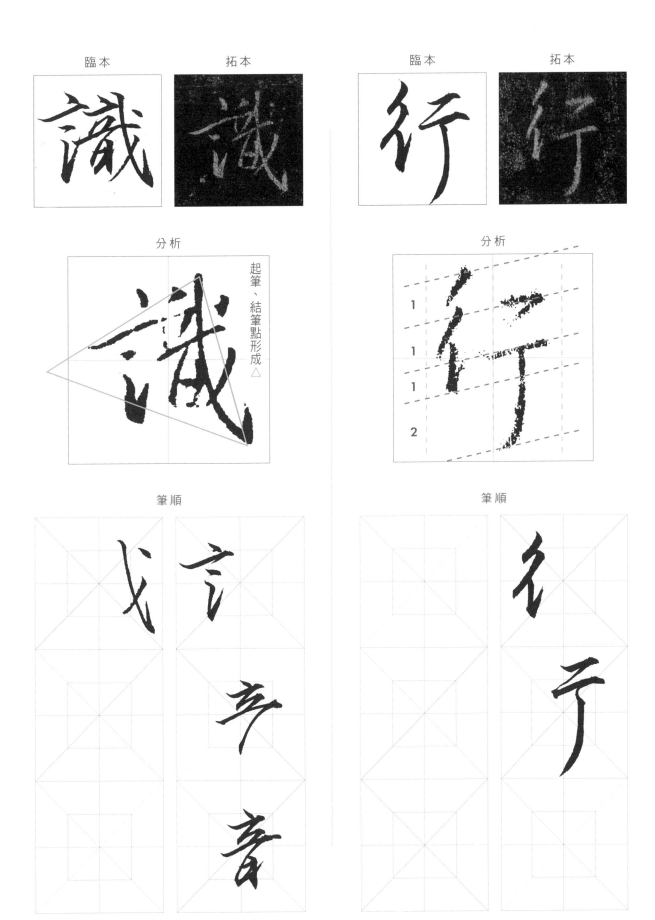

臨本　　　　拓本　　　　　　臨本　　　　拓本

分析

起筆、結筆點形成△

分析

1

1

1

2

筆順　　　　　　　　　　　筆順

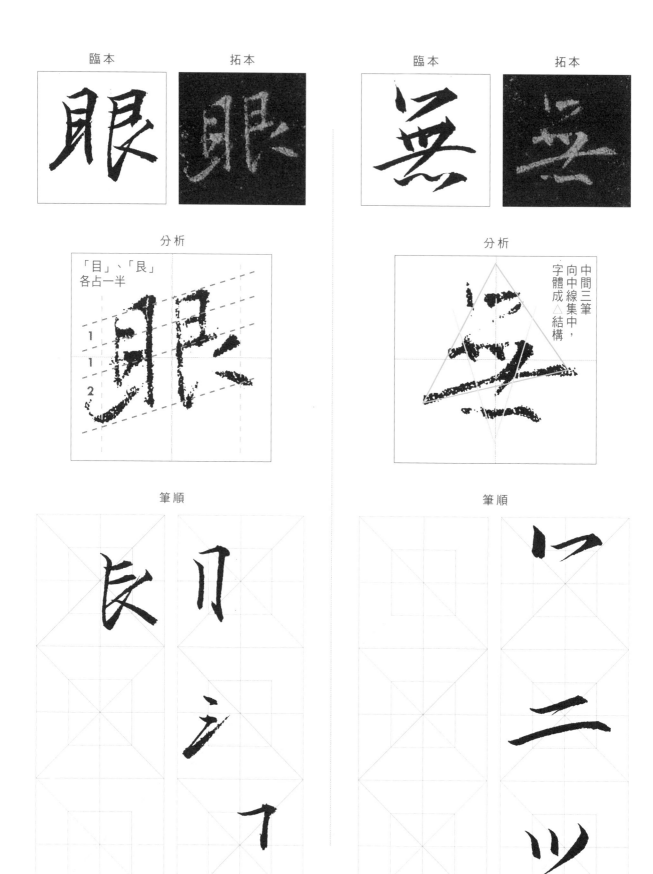

臨本　　　　拓本　　　　　　　　臨本　　　　拓本

分析

「目」、「艮」
各占一半

1
1
2

分析

中間三筆
向中線集中，
字體成△結構

筆順　　　　　　　　　　　　筆順

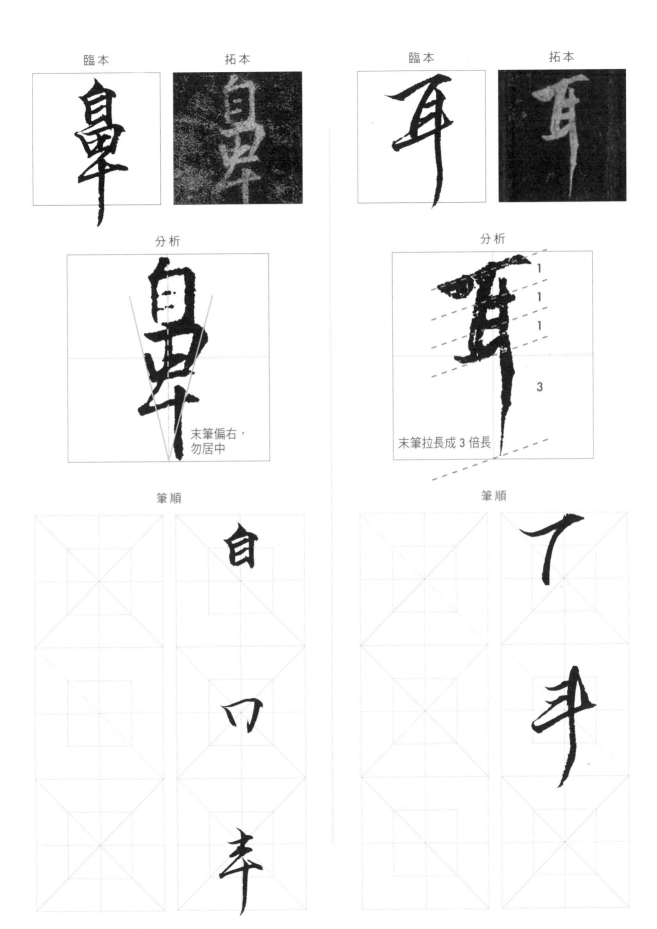

臨本　　　　　　　拓本　　　　　　　　臨本　　　　　　　拓本

分析

末筆偏右，
勿居中

分析

末筆拉長成 3 倍長

筆順

自

口

辛

筆順

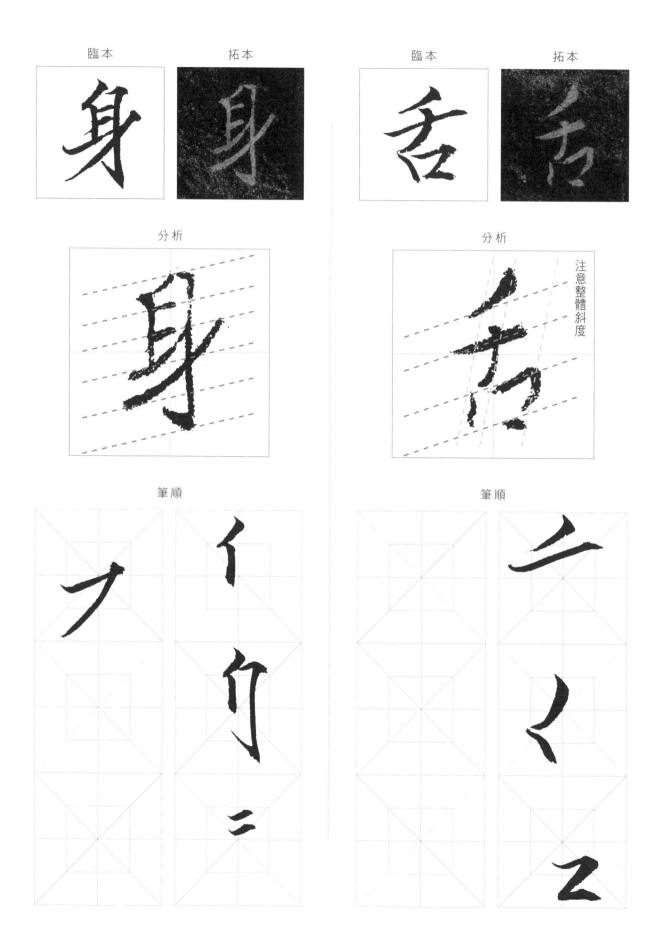

臨本　　　　　拓本　　　　　　　臨本　　　　　拓本

分析　　　　　　　　　　　　　分析

注意整體斜度

筆順　　　　　　　　　　　　　筆順

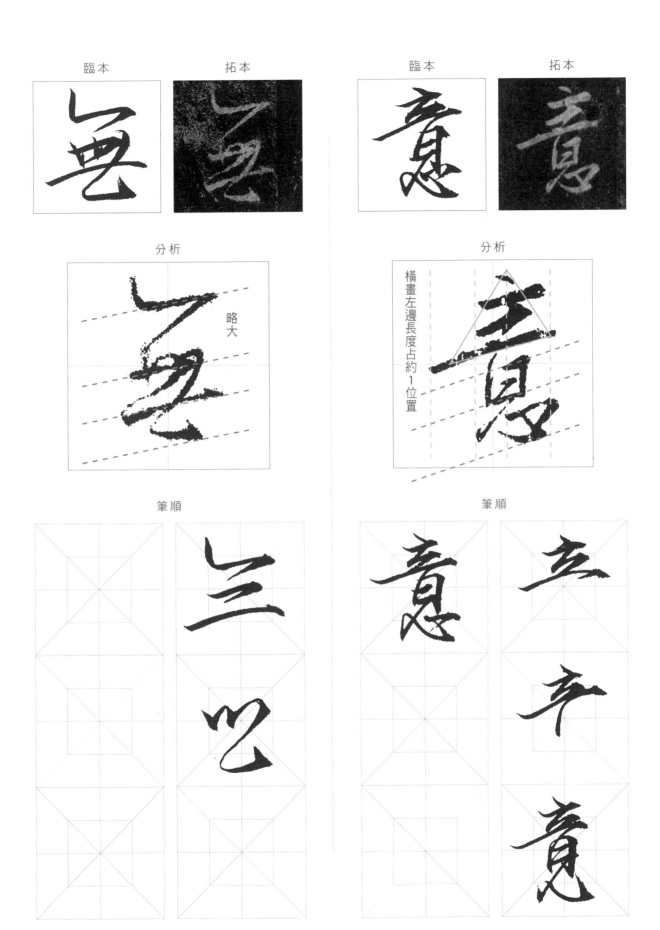

臨本　　　　　拓本　　　　　　　臨本　　　　　拓本

分析

略大

横畫左邊長度占約1位置

分析

筆順

筆順

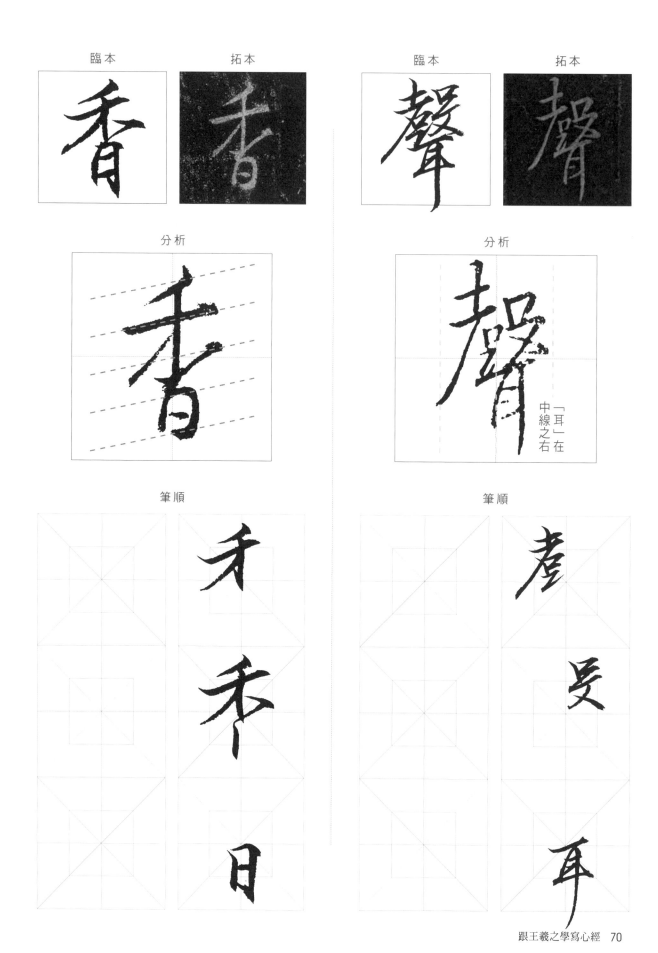

臨本　　　　　拓本

分析

筆順

臨本　　　　　拓本

分析

「耳」在中線之右

筆順

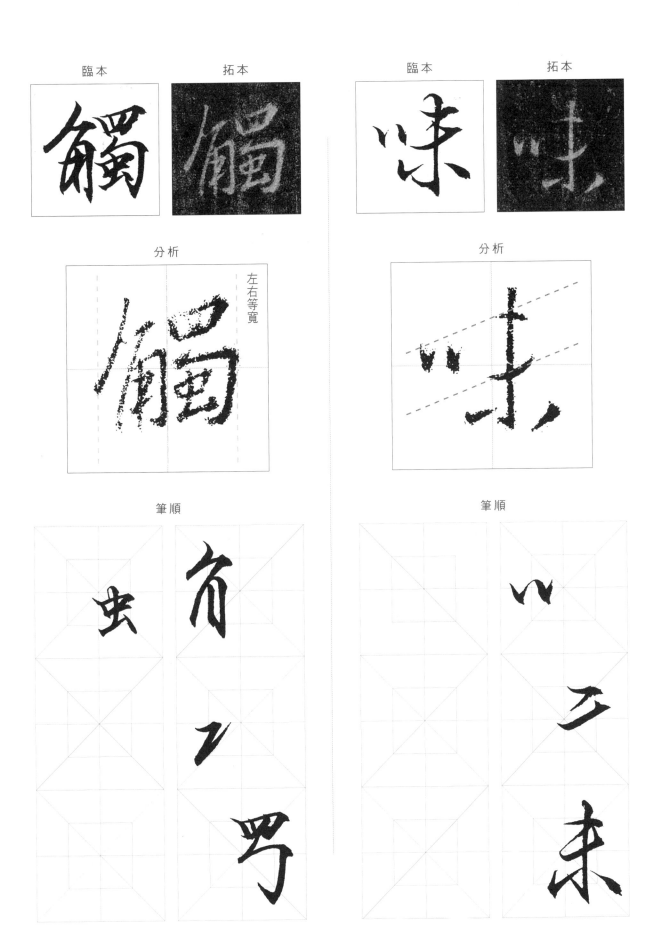

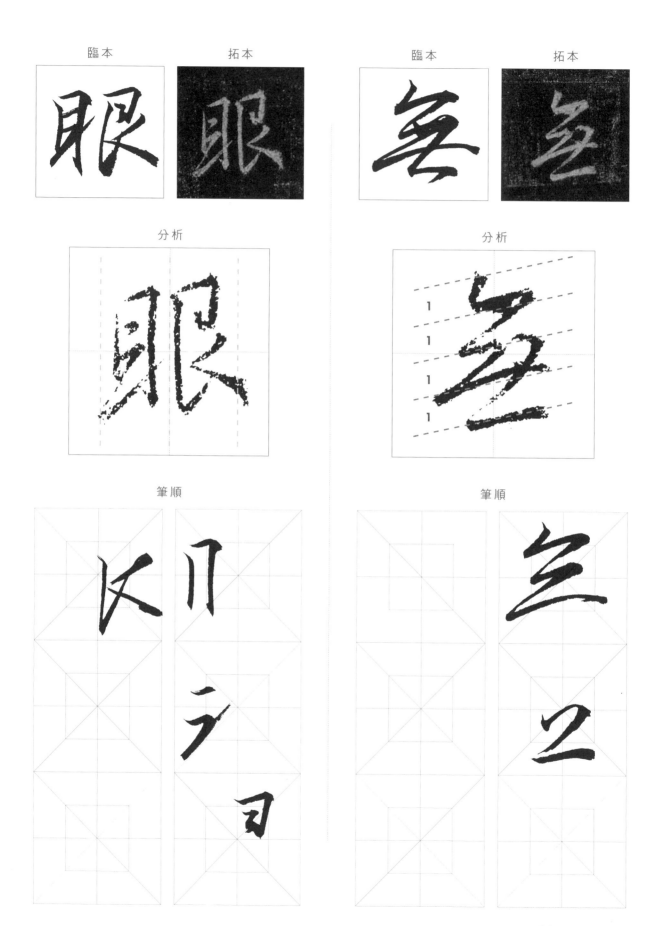

臨本　　　　　拓本　　　　　　　臨本　　　　　拓本

分析　　　　　　　　　　　　　分析

筆順　　　　　　　　　　　　　筆順

臨本	拓本		臨本	拓本

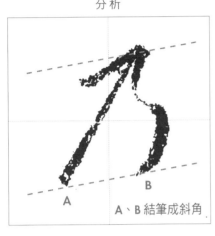
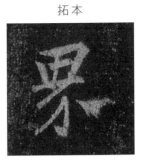
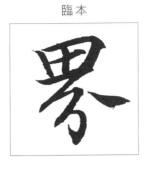
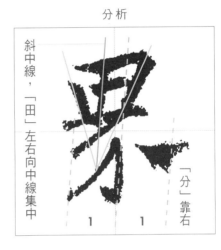

分析

分析

A

B

A、B結筆成斜角

斜中線，「田」左右向中線集中

「分」靠右

1　　1

筆順

筆順

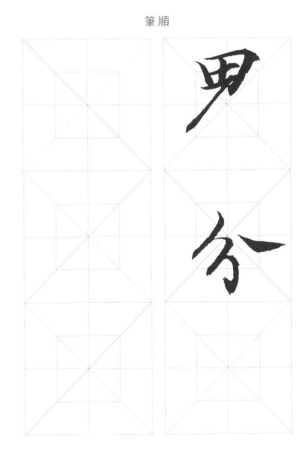

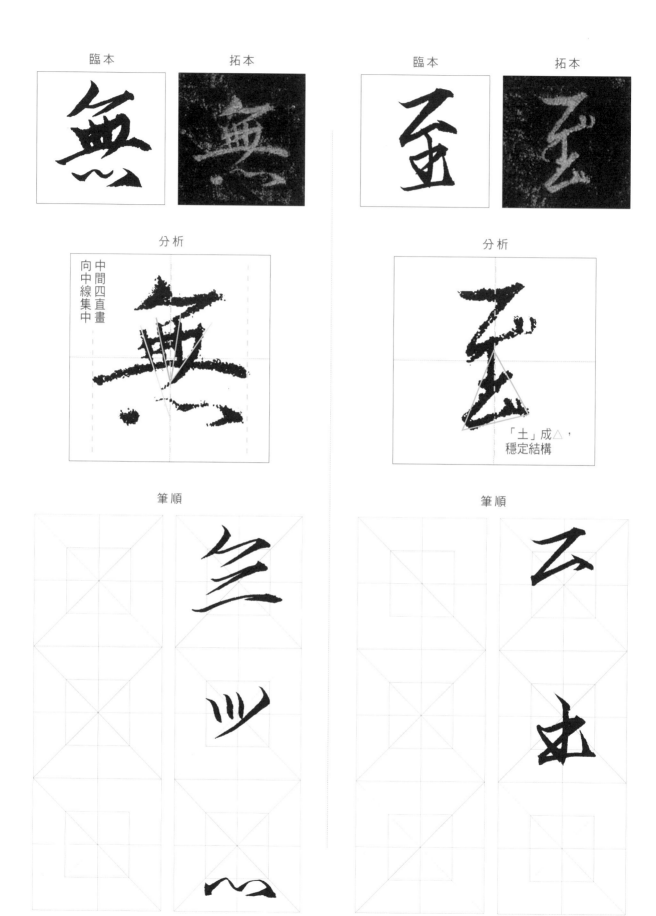

臨本　　　　拓本　　　　　　　臨本　　　　拓本

分析

中間四直畫向中線集中

分析

「土」成△，穩定結構

筆順　　　　　　　　　　筆順

臨本　　　　　拓本　　　　　　　　　臨本　　　　　拓本

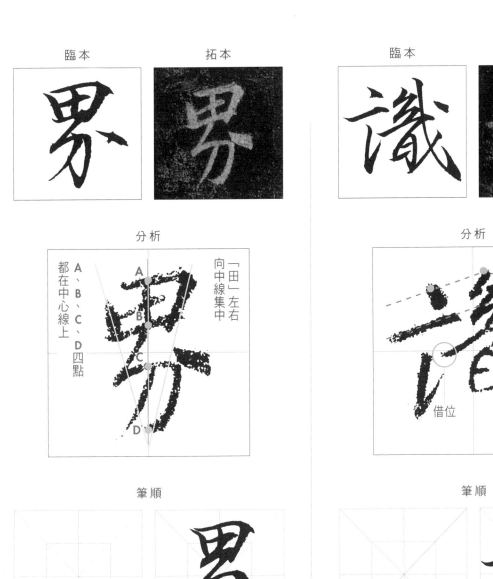

分析

「田」左右
向中線
集中

A、B、C、D
都在中心線上

A、B、C、D四點

分析

起筆三點在斜線邊上

借位

筆順　　　　　　　　　　　　　　筆順

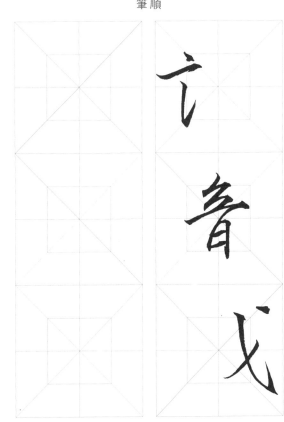

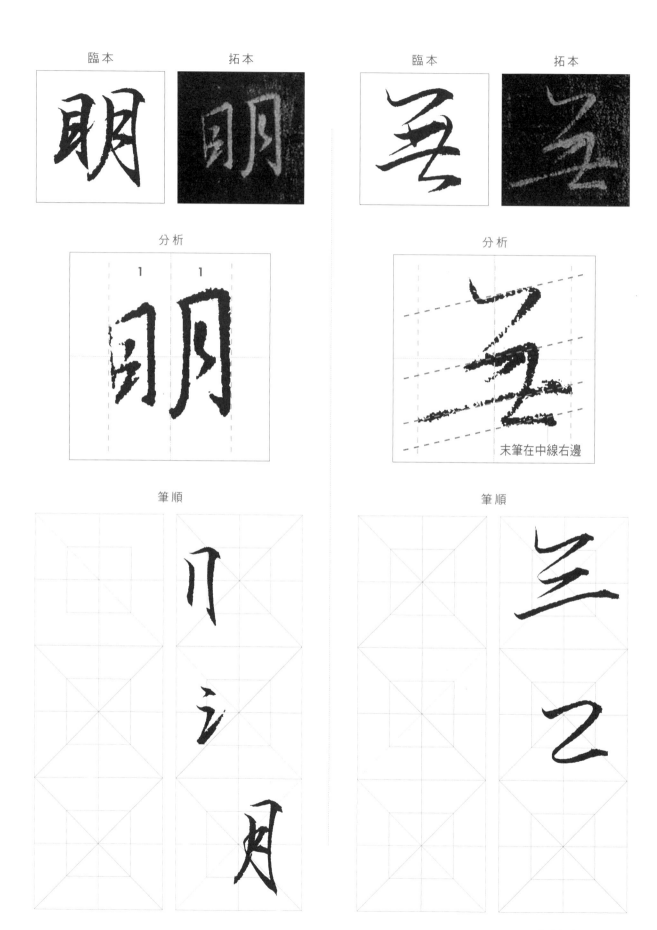

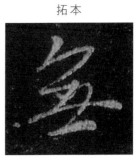

分析　　　　　　　　　　　　　　　　　分析

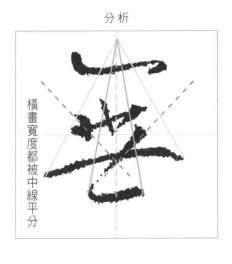

横畫寬度都被中線平分

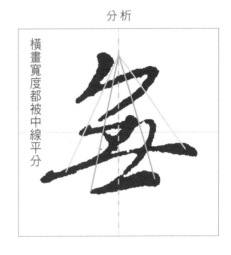

横畫寬度都被中線平分

筆順　　　　　　　　　　　　　　　　　筆順

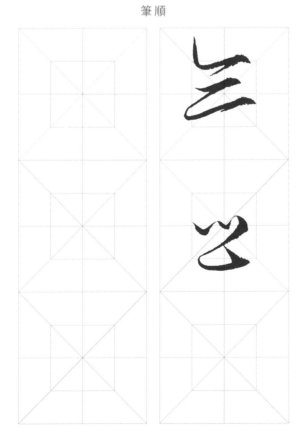

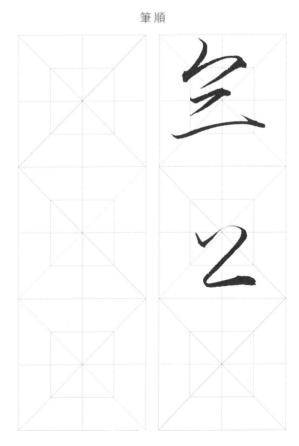

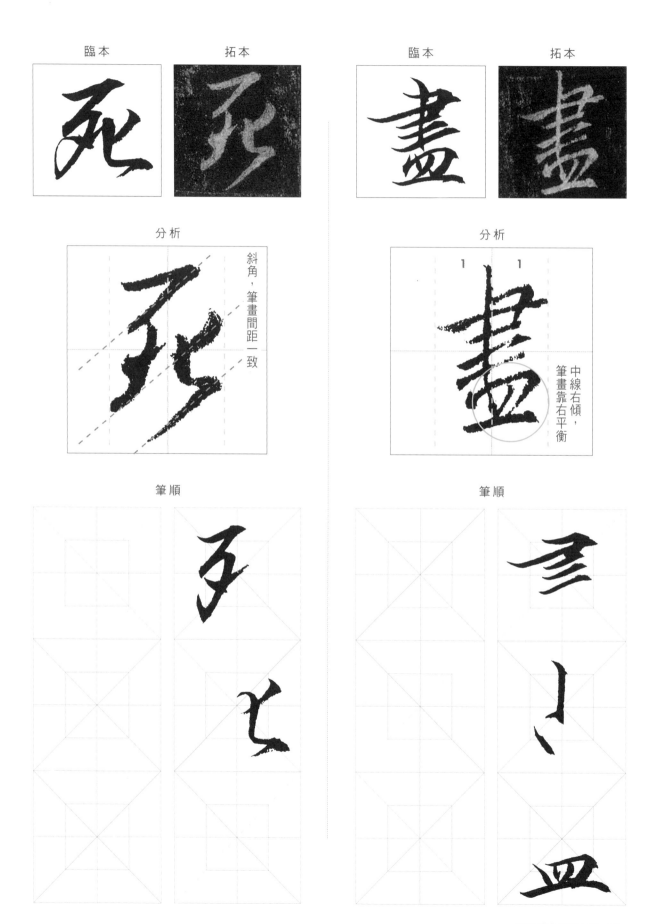

臨本　　　　　拓本　　　　　　　臨本　　　　　拓本

分析　　　　　　　　　　　　　　分析

斜角，筆畫間距一致

中線右傾，筆畫靠右平衡

筆順　　　　　　　　　　　　　　筆順

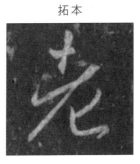

分析　　　　　　　　　　　　　　　　分析

此字可參考〈蘭亭序〉墨蹟

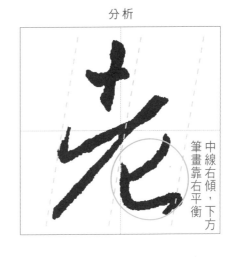

中線右傾，下方筆畫靠右平衡

筆順　　　　　　　　　　　　　　　　筆順

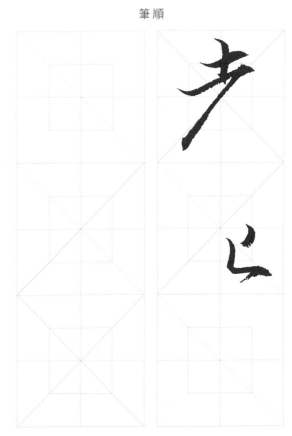

臨本	拓本	臨本	拓本

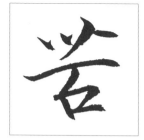

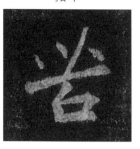

分析

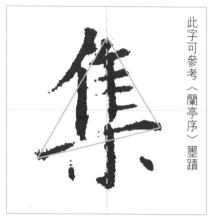

此字可參考〈蘭亭序〉墨蹟

分析

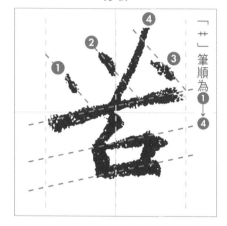

「艹」筆順為 ❶→❹

筆順

筆順

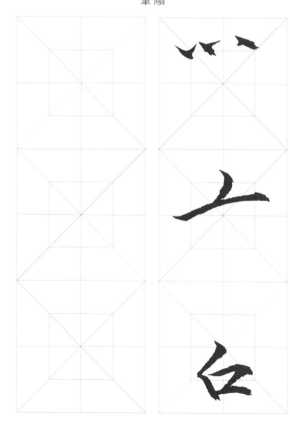

分析　　　　　　　　　　　　　　　分析

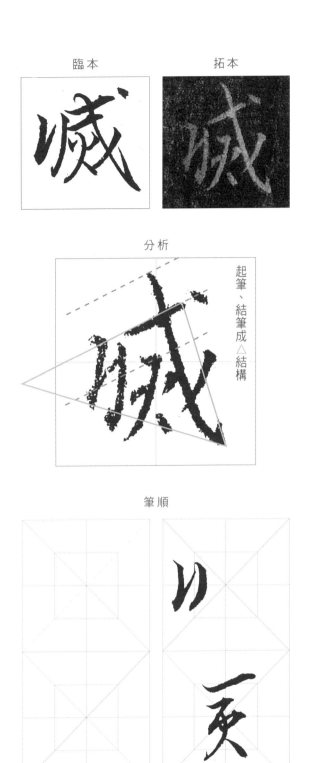

筆畫間距比上方約縮一半

起筆、結筆成 △結構

筆順　　　　　　　　　　　　　　　筆順

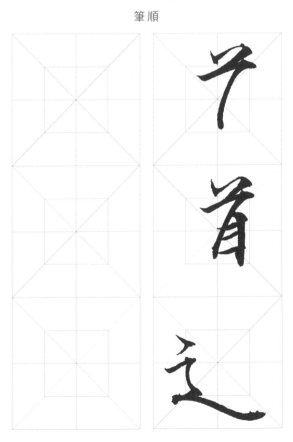

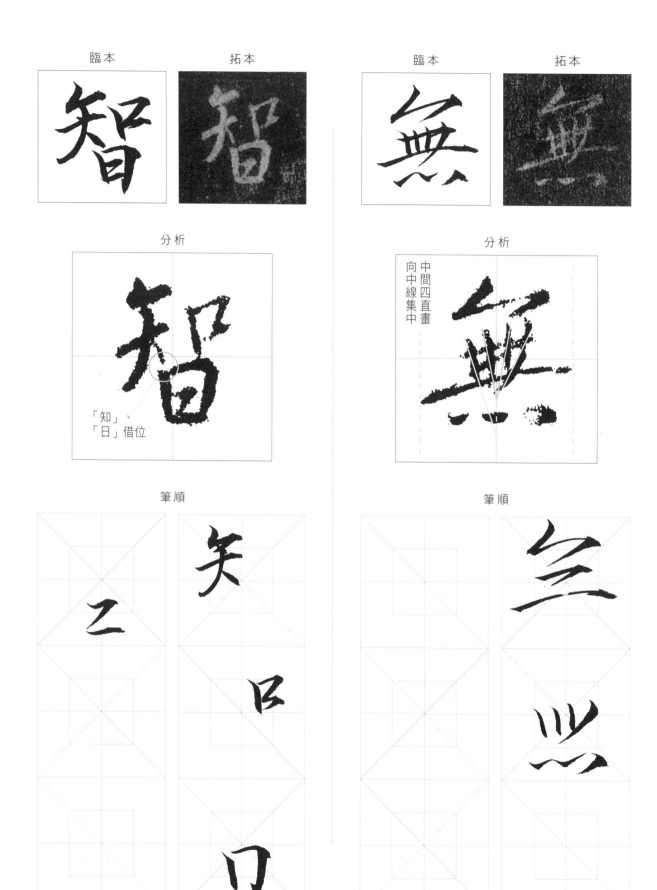

臨本　　　　　　拓本　　　　　　　　臨本　　　　　　拓本

分析　　　　　　　　　　　　　　　分析

中間四直畫
向中線集中

「知」、
「日」借位

筆順　　　　　　　　　　　　　　　筆順

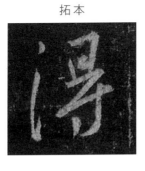

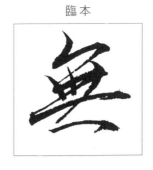

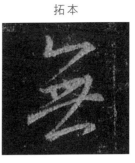

分析　　　　　　　　　　　　　　　分析

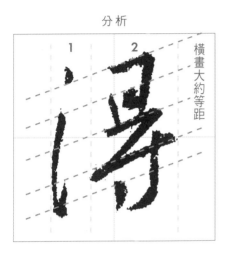

横畫大約等距

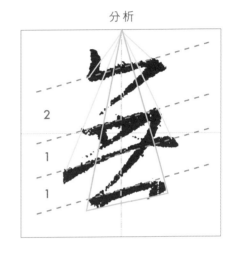

筆順　　　　　　　　　　　　　　　筆順

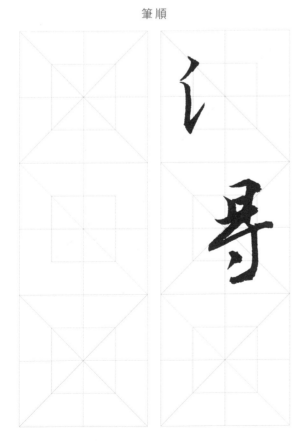

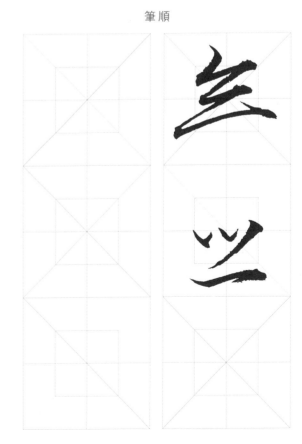

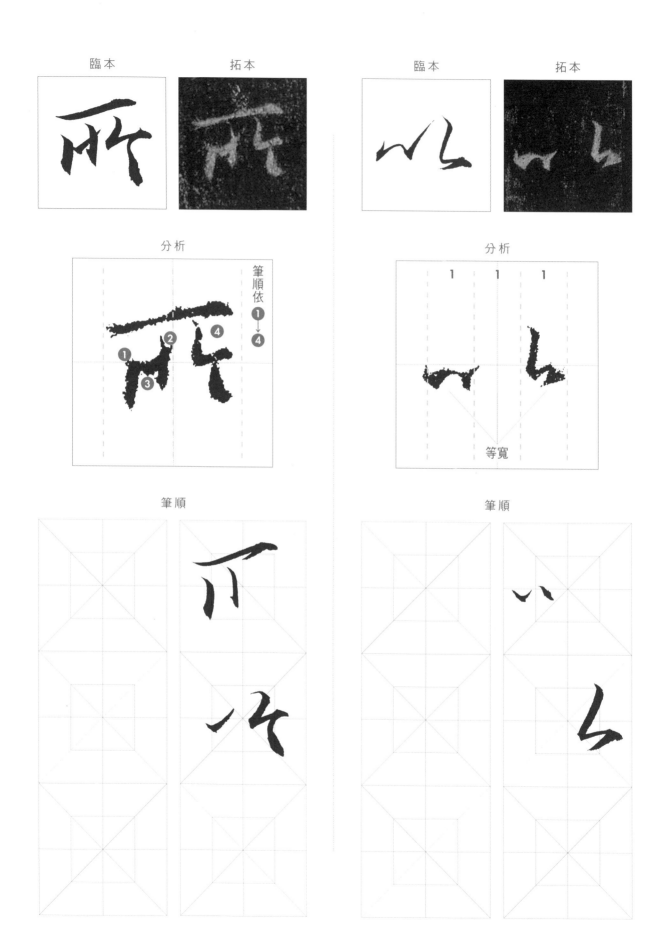

臨本	拓本	臨本	拓本

 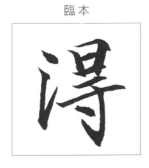 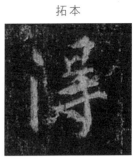

分析

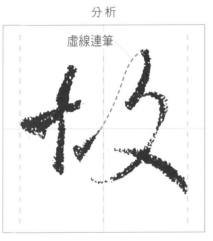

虛線連筆

分析

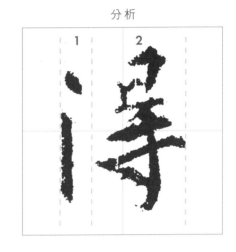

筆順

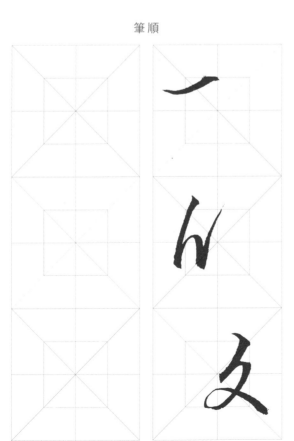

筆順

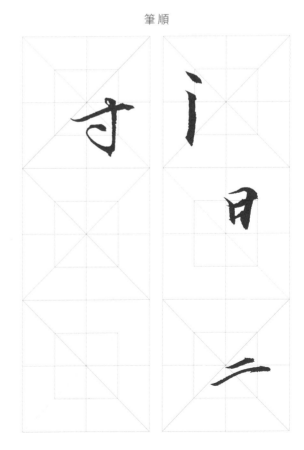

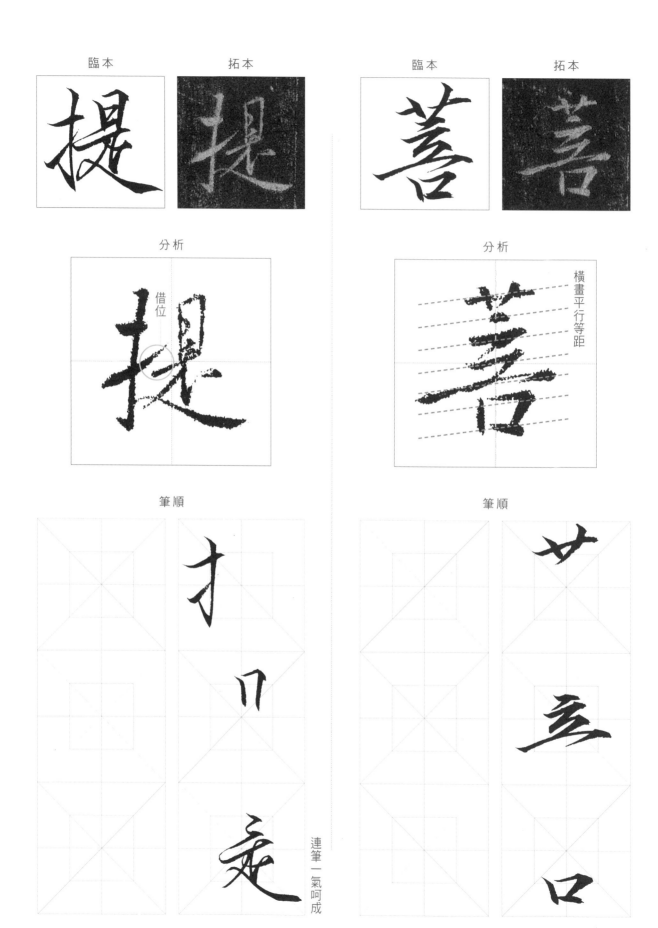

臨本　拓本　　　　臨本　拓本

分析　　　　　　　分析

借位

橫畫平行等距

筆順　　　　　　　筆順

連筆一氣呵成

臨本	拓本	臨本	拓本

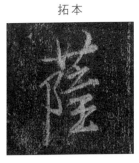

分析

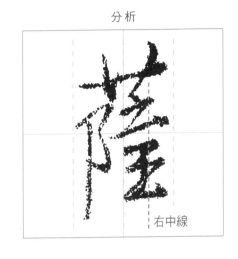

筆順依 ①→⑦

右中線

筆順

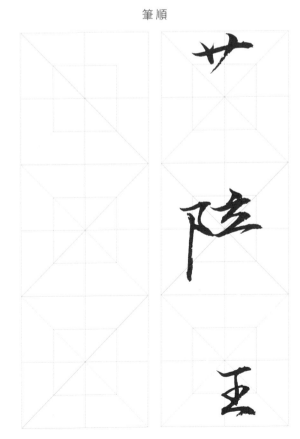

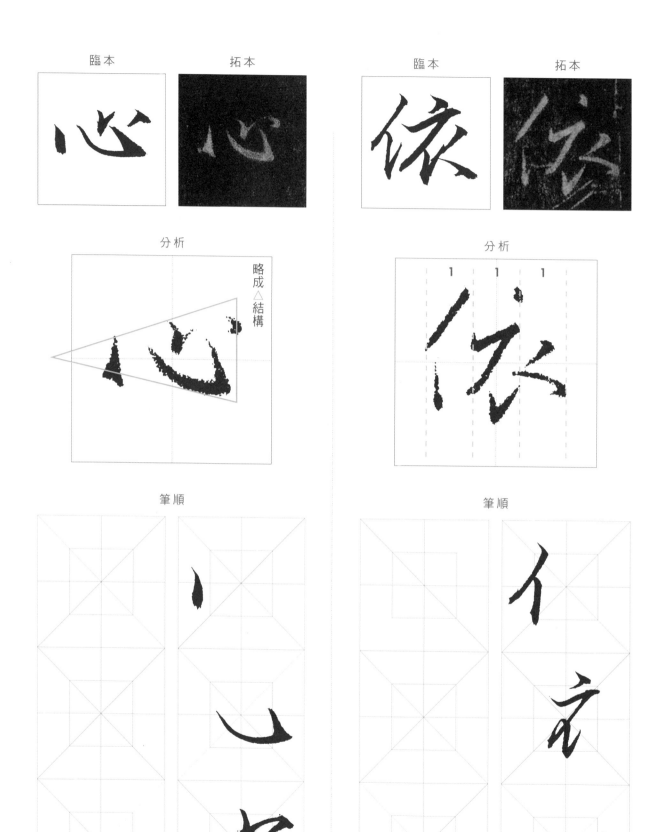

臨本　　　　　拓本　　　　　　　　　臨本　　　　　拓本

分析　　　　　　　　　　　　　　　　分析

略成
△結
構

筆順　　　　　　　　　　　　　　　　筆順

臨本	拓本	臨本	拓本

分析

橫畫大約等距

分析

橫畫盡量等距

筆順

筆順

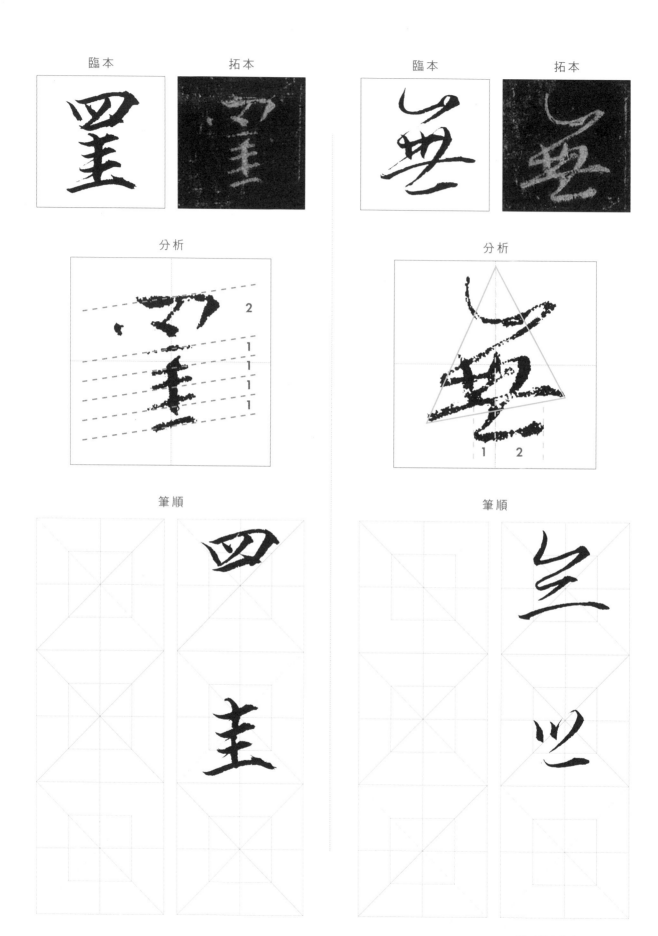

臨本　　　　拓本　　　　　　　臨本　　　　拓本

分析　　　　　　　　　　　　分析

筆順　　　　　　　　　　　　筆順

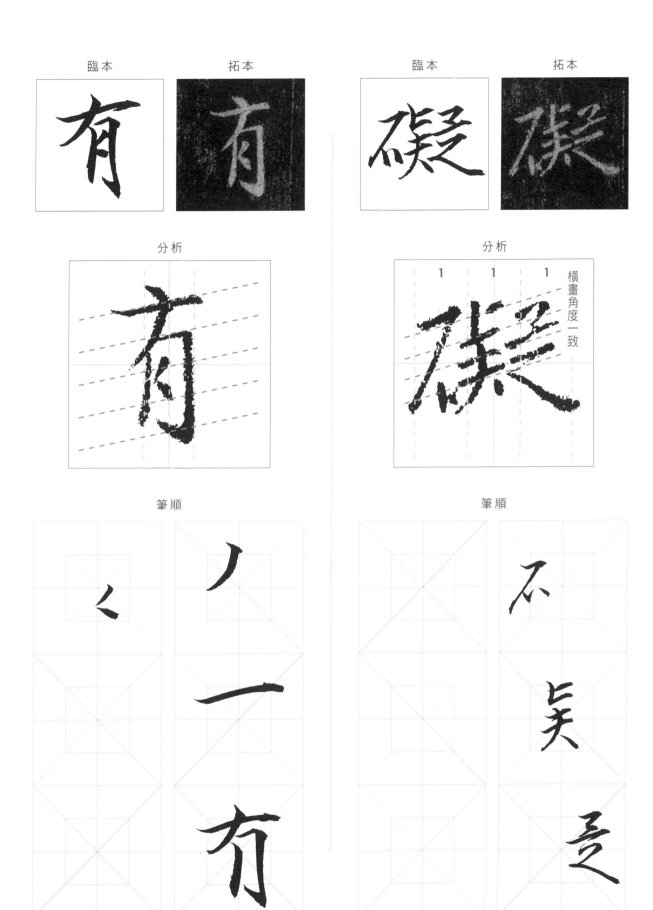

臨本　　　　　拓本　　　　　　臨本　　　　　拓本

分析　　　　　　　　　　　　　分析

橫畫角度一致

筆順　　　　　　　　　　　　　筆順

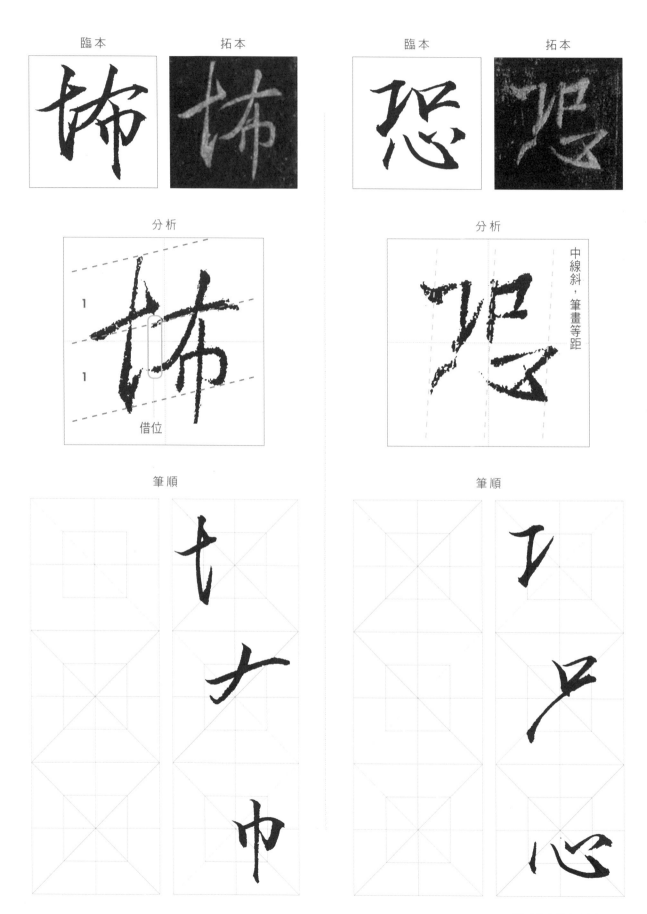

分析　　　　　　　　　　　　　　　　　　　分析

中線斜，筆畫等距

借位

筆順　　　　　　　　　　　　　　　　　　　筆順

臨本	拓本	臨本	拓本

分析

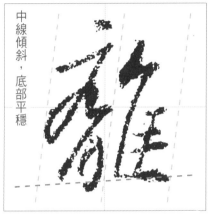

中線傾斜，底部平穩

分析

保持在中線位置

1　1　1

筆順

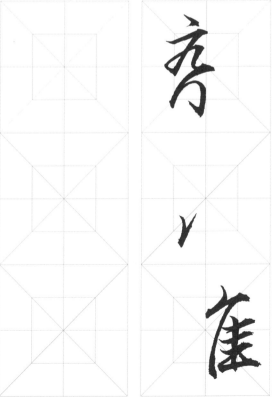

筆順

連筆一氣呵成

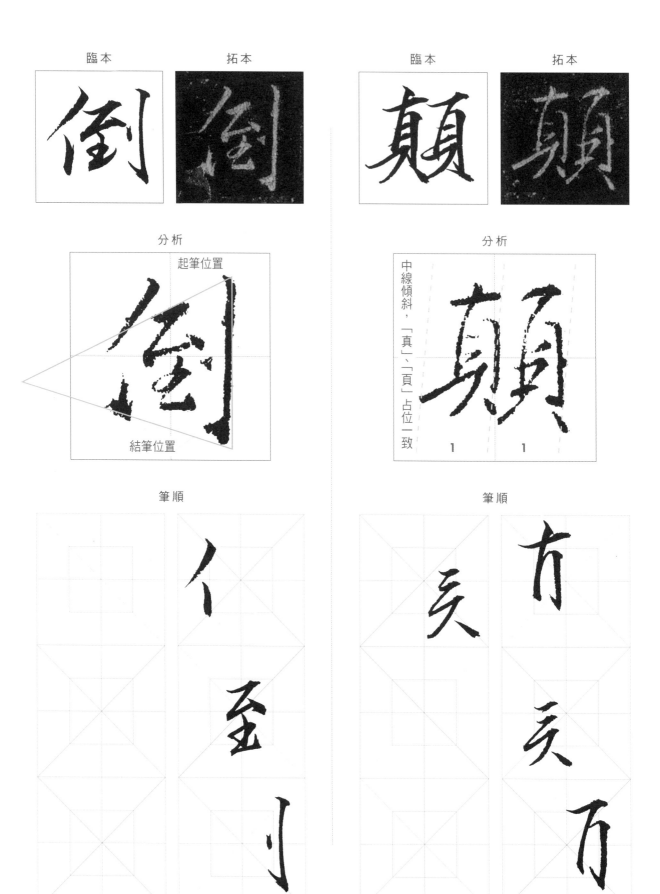

臨本　　　　　拓本　　　　　　　臨本　　　　　拓本

分析

起筆位置

結筆位置

中線傾斜，「真」、「頁」占位一致

分析

1　　1

筆順　　　　　　　　　　筆順

臨本	拓本	臨本	拓本

分析	分析

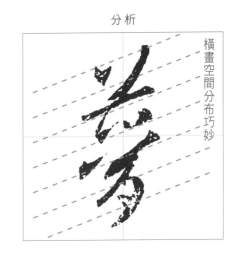

參考斜度為起筆點

橫畫空間分布巧妙

筆順	筆順

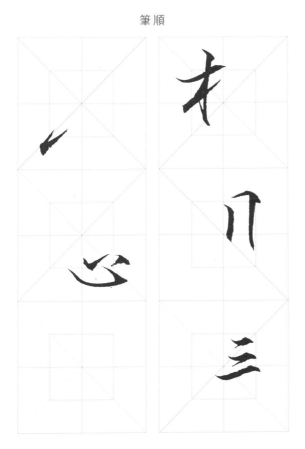

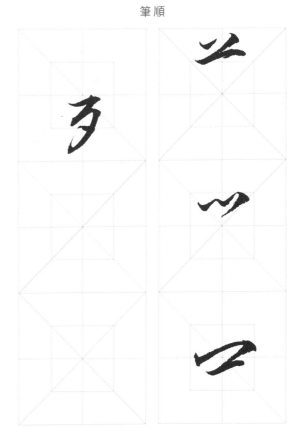

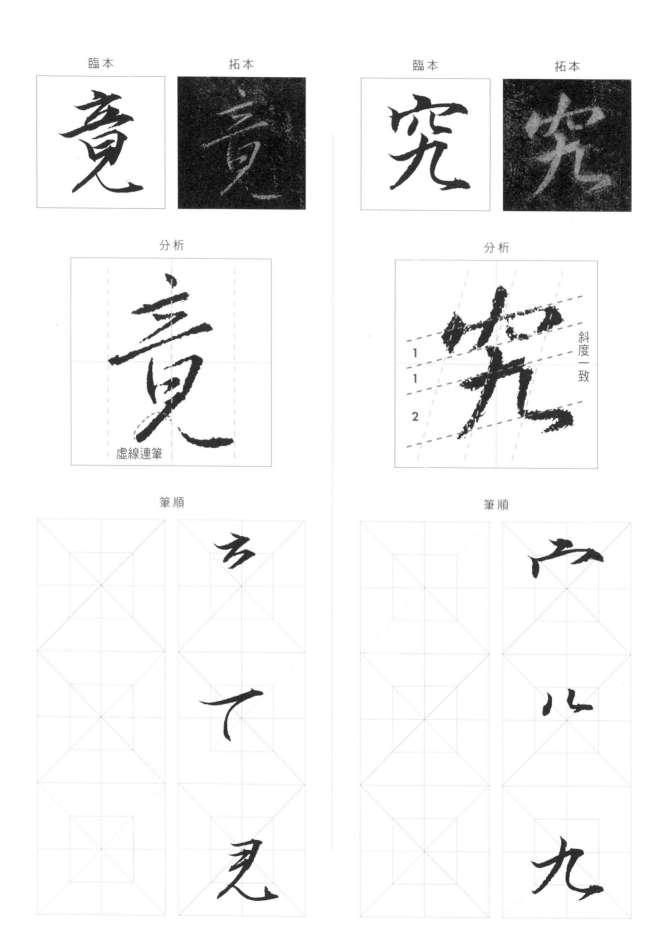

臨本　　　　　拓本

分析

虛線連筆

筆順

臨本　　　　　拓本

分析

斜度一致

筆順

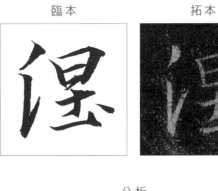

分析

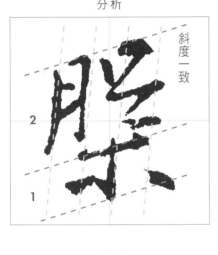

斜度一致

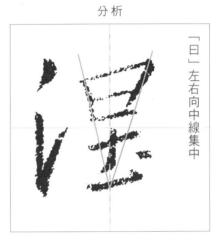

「曰」左右向中線集中

筆順

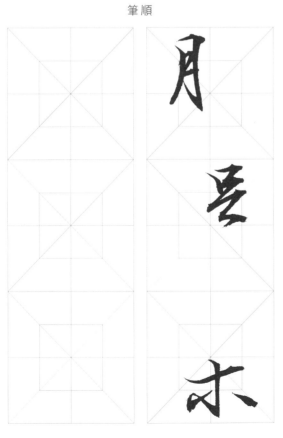

筆順

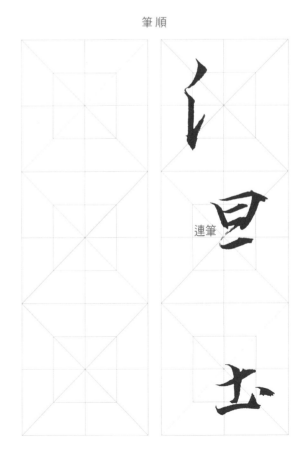

連筆

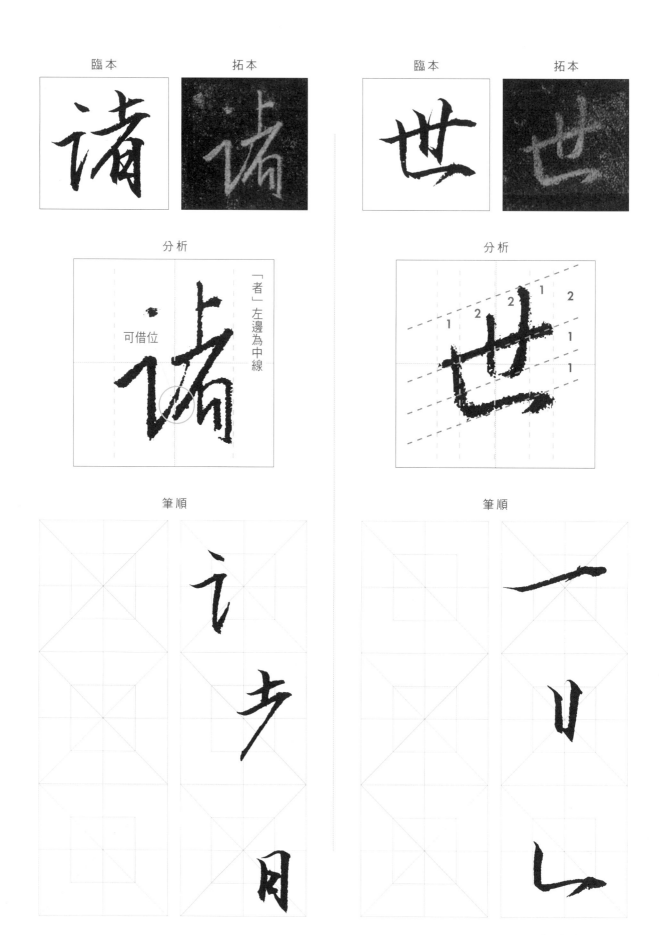

臨本　　　　拓本　　　　　　　　臨本　　　　拓本

分析

「者」左邊為中線

可借位

分析

筆順

筆順

臨本	拓本	臨本	拓本

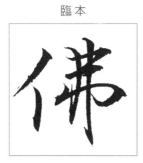
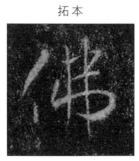

分析

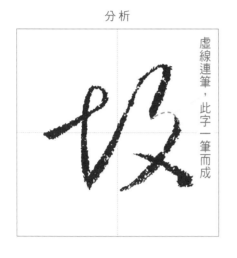

虛線連筆，此字一筆而成

分析

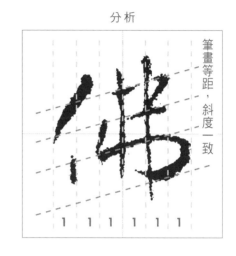

筆畫等距，斜度一致

1 1 1 1 1 1

筆順

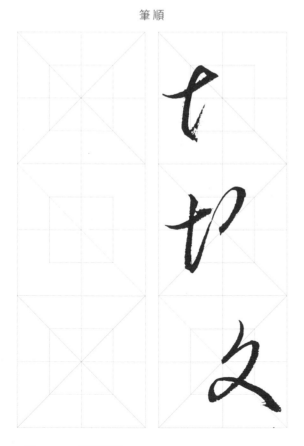

筆順

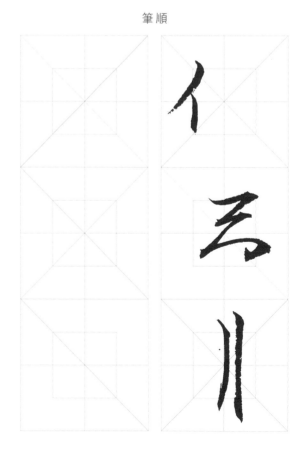

臨本	拓本	臨本	拓本

分析

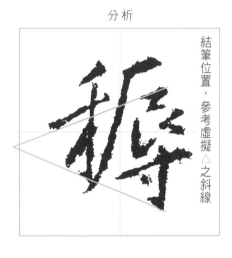

結筆位置，參考虛擬 △ 之斜線

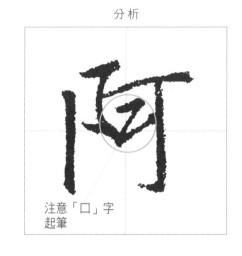

注意「口」字
起筆

筆順

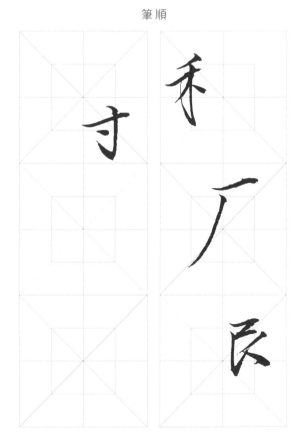
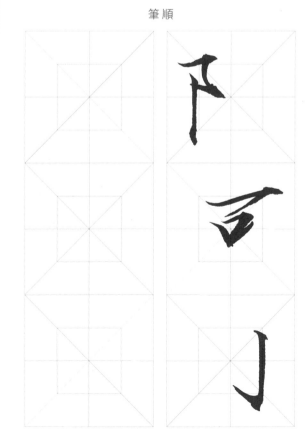

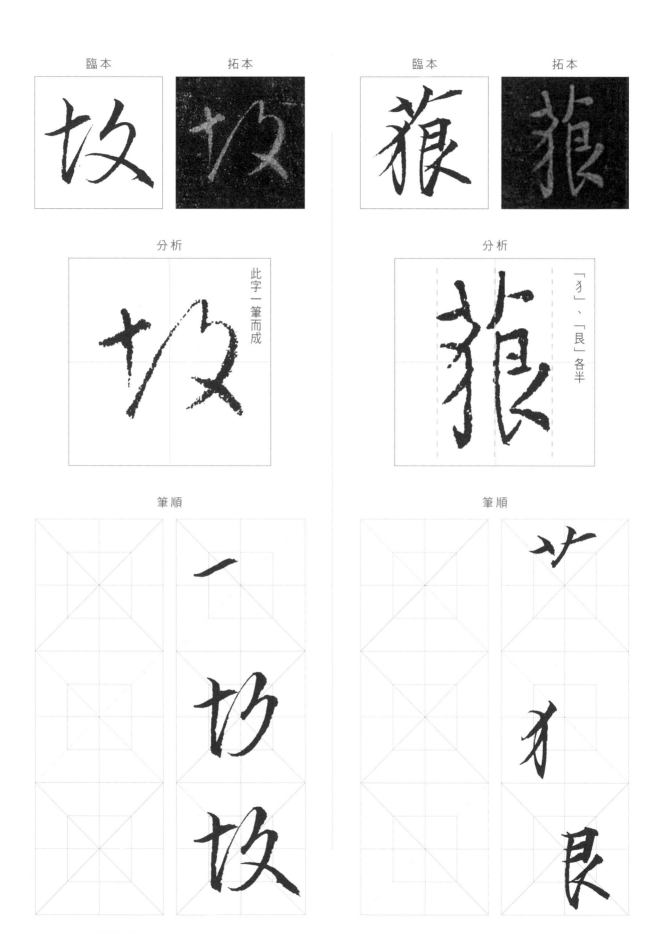

臨本　　　　　　　拓本

臨本　　　　　　　拓本

分析

此字一筆而成

分析

「犭」、「艮」各半

筆順

筆順

臨本	拓本		臨本	拓本
	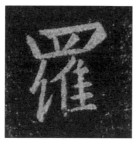		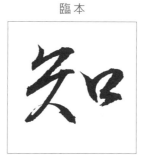	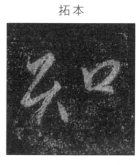

分析

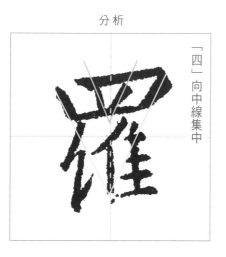

「四」向中線集中

分析

中間間距近左右橫畫寬度

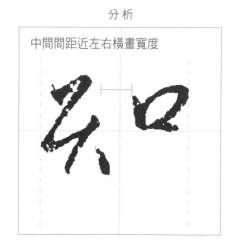

筆順

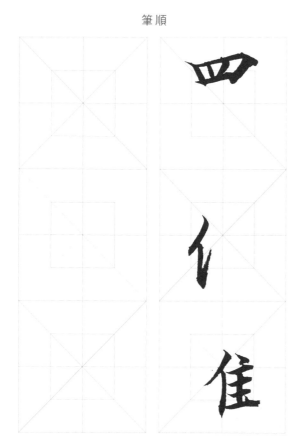

筆順

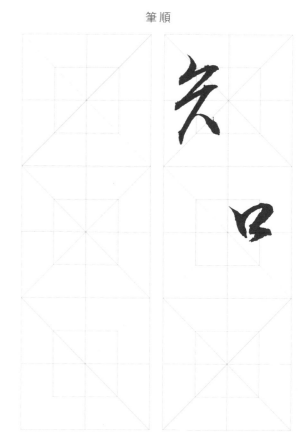

臨本　　　　　　　拓本　　　　　　　　臨本　　　　　　　拓本

神　　　　　神　　　　　　蜜　　　　　蜜

分析　　　　　　　　　　　　　　　分析

1　　1
　　　　　　1.5
神　　　　1
　　　　　　1.5

「申」上下加長

筆畫盡量中分等寬

筆順　　　　　　　　　　　　　　筆順

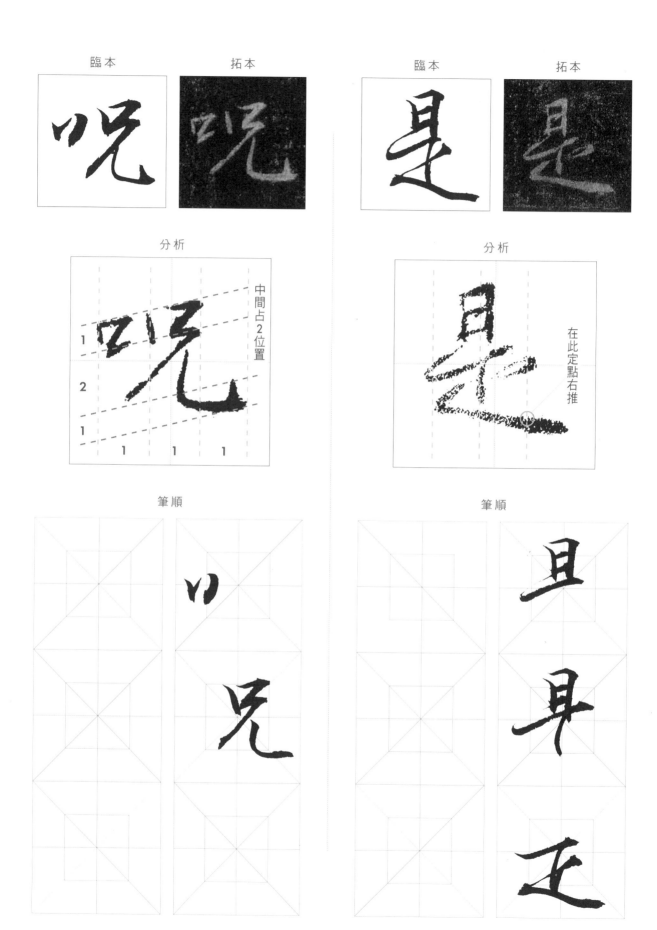

臨本　　　　　拓本　　　　　　　　臨本　　　　　拓本

分析　　　　　　　　　　　　　　分析

中間占2位置

在此定點右推

1

2

1

1　　1　　1

筆順　　　　　　　　　　　　　　筆順

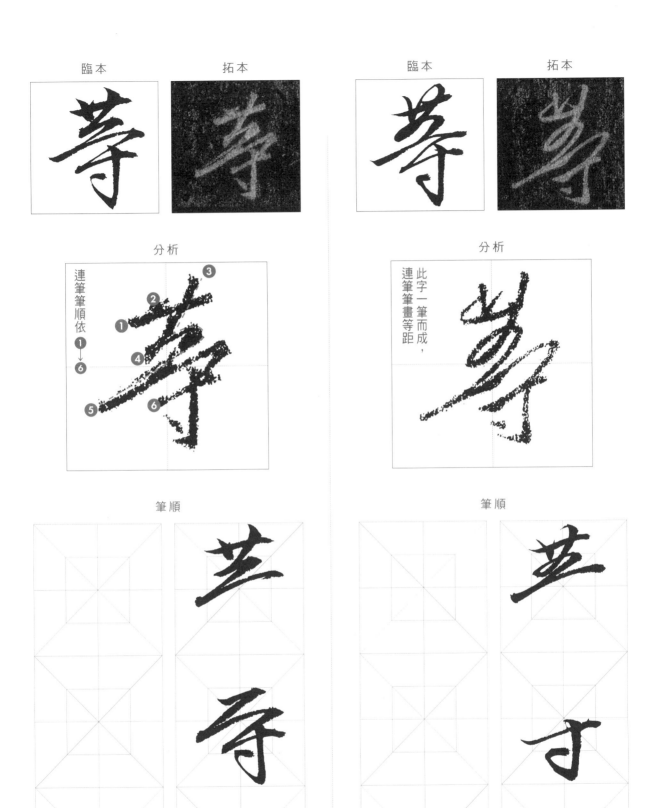

分析　　　　　　　　　　　　　　　　　　　　分析

連筆筆順依 ❶→❻　　　　　　　　　　　　此字一筆而成，連筆筆畫等距

筆順　　　　　　　　　　　　　　　　　　　　筆順

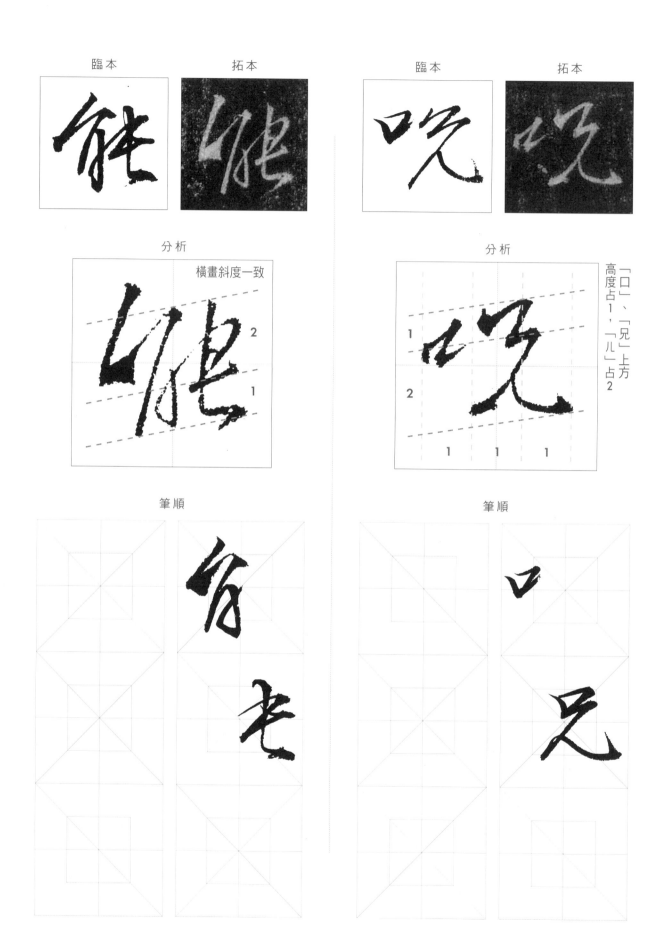

臨本　　　　　拓本　　　　　　　　　臨本　　　　　拓本

分析　　　　　　　　　　　　　　　分析

横畫斜度一致

「口」、「兄」上方
高度占1，「兄」
「儿」占2

筆順　　　　　　　　　　　　　　　筆順

臨本	拓本	臨本	拓本

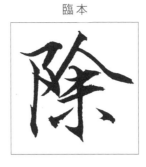
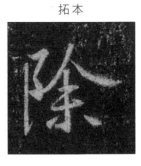

分析

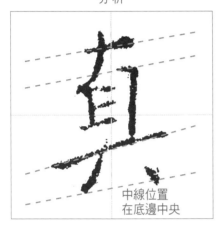

中線位置
在底邊中央

分析

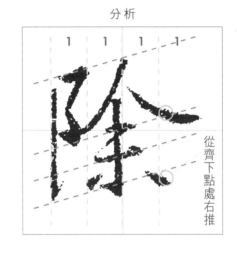

從齊下點處右推

筆順

筆順

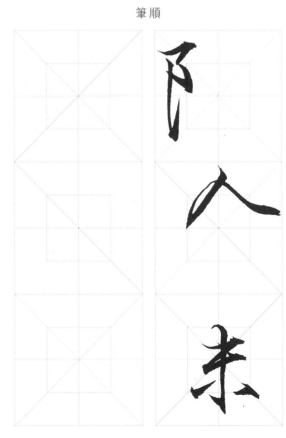

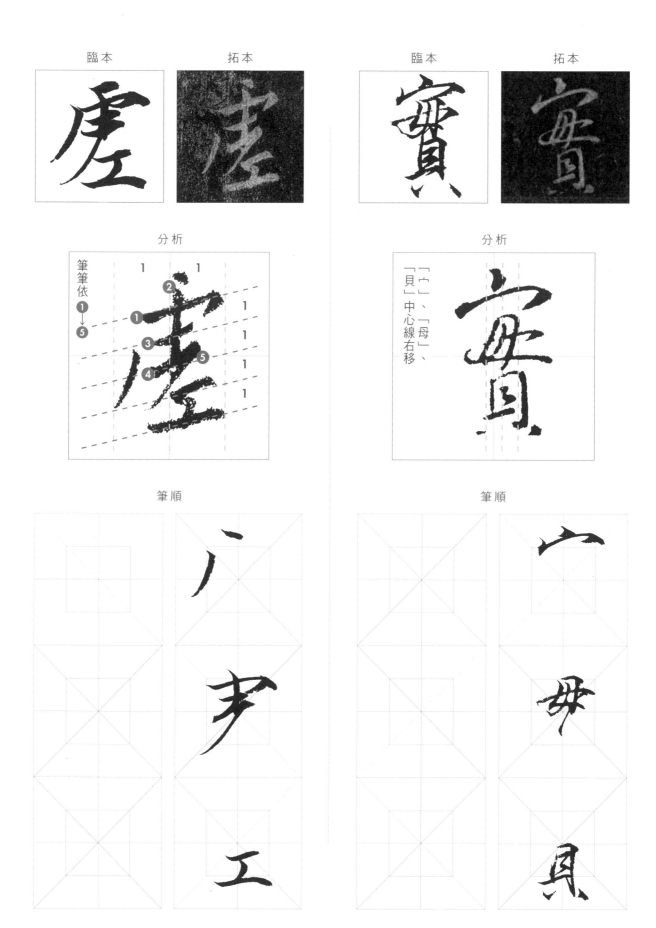

臨本　　　　　拓本　　　　　　　　臨本　　　　　拓本

分析　　　　　　　　　　　　　　　分析

筆筆依
❶
↓
❺

「宀」、「母」、
「貝」中心線右移

筆順　　　　　　　　　　　　　　　筆順

臨本	拓本	臨本	拓本

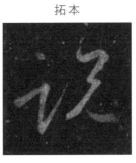
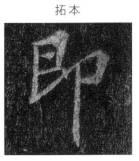

分析

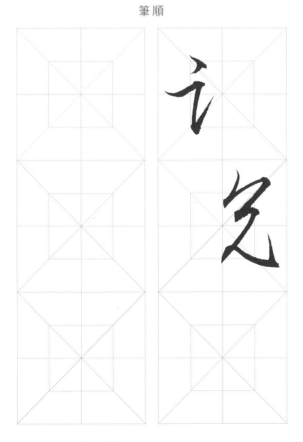

左右傾斜相關

分析

二點連寫

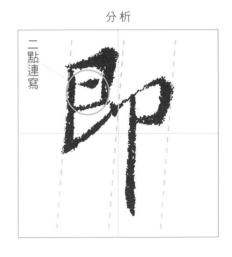

筆順

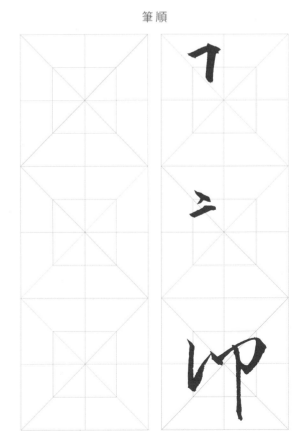

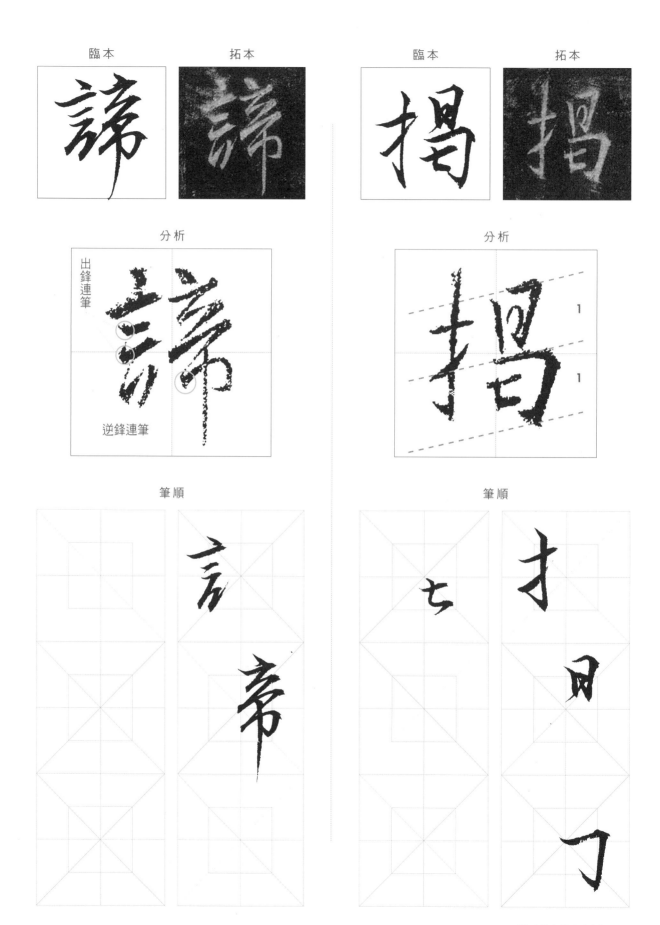

臨本　　　　拓本　　　　　　　臨本　　　　拓本

分析　　　　　　　　　　　　　分析

出鋒連筆

逆鋒連筆

筆順　　　　　　　　　　　　　筆順

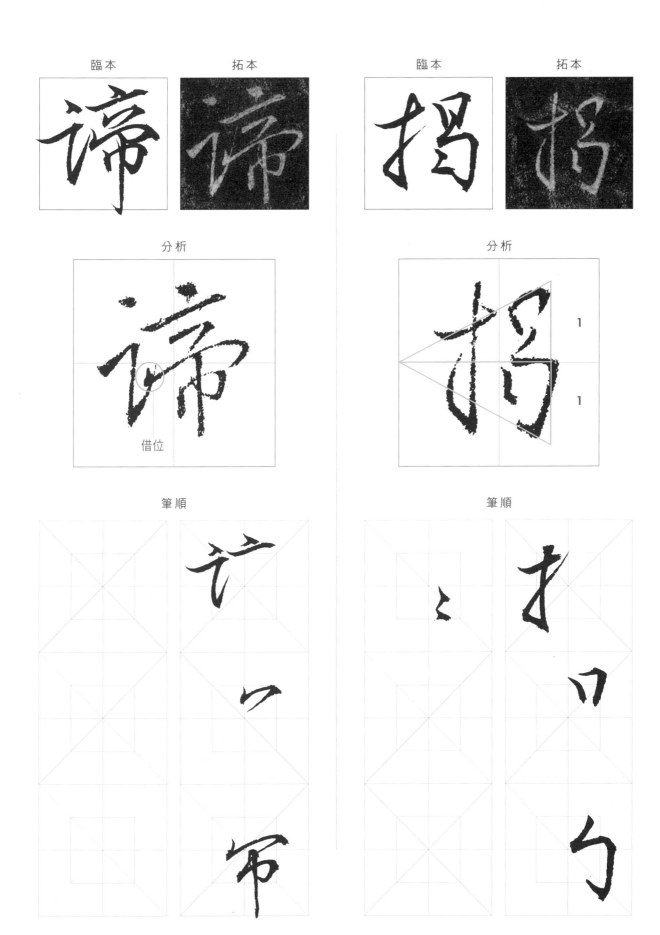

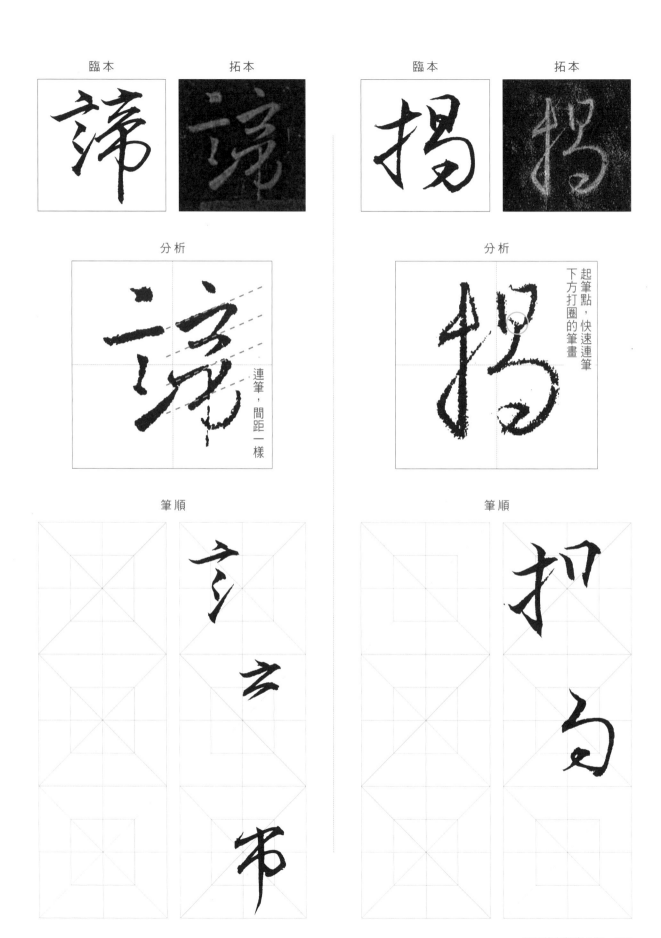

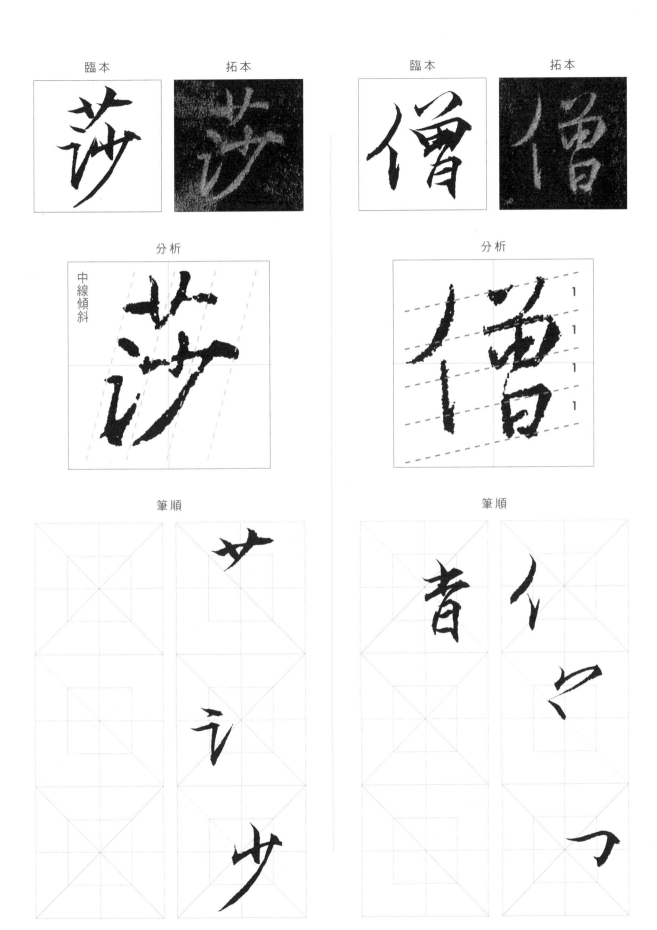

臨本　　　　拓本　　　　　　臨本　　　　拓本

分析　　　　　　　　　　　分析

中線傾斜

筆順　　　　　　　　　　　筆順

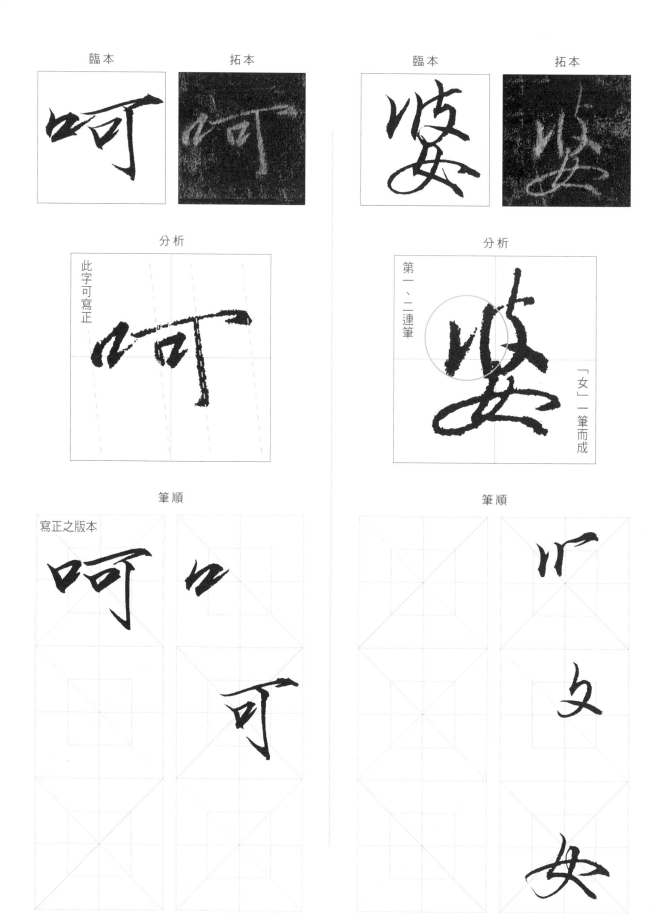

臨本　　　　　　拓本　　　　　　　　臨本　　　　　　拓本

分析

此字可寫正

分析

第一、二連筆

「女」一筆而成

筆順

寫正之版本

筆順

跟王羲之學寫心經

作者	侯吉諒
社長	陳蕙慧
總編輯	戴偉傑
主編	李佩璇
行銷企劃	陳雅雯、余一霞、林芳如
封面設計	簡至成
內頁排版	簡至成
讀書共和國 出版集團社長	郭重興
發行人	曾大福
出版	木馬文化事業股份有限公司
發行	遠足文化事業股份有限公司
地址	231 新北市新店區民權路 108-3 號 8 樓
電話	(02)2218-1417
傳真	(02)2218-0727
Email	service@bookrep.com.tw
郵撥帳號	19588272 木馬文化事業股份有限公司
客服專線	0800-221-029
法律顧問	華洋國際專利商標事務所　蘇文生律師
印刷	凱林彩印股份有限公司
ISBN	978-626-314-338-8(平裝)
定價	500 元
初版	2023 年 1 月

國家圖書館出版品預行編目 (CIP) 資料

跟王羲之學寫心經 / 侯吉諒著 . -- 初版 . -- 新北市 : 木馬文化事業股
份有限公司出版 : 遠足文化事業股份有限公司發行 , 2023.01
120 面 ;19X26 公分
ISBN 978-626-314-338-8(平裝)

1.CST: 習字範本 2.CST: 行書

943.94　　　　　　　　　　　　　　　　　　　　　111018703